FOUND
SENTIMENTS
SENTIMIENTOS ENCONTRADOS

FOUND SENTIMENTS

SENTIMIENTOS ENCONTRADOS

Written by:
Jose Chavez

Author Reputation Press LLC
45 Dan Road Suite 36
Canton MA 02021
www.authorreputationpress.com
Hotline: 1(800) 220-7660
Fax: 1(855) 752-6001

Ordering Information:
Quantity Sales. Special discounts are available on quantity purchases by corporations, associations, and others. For details, contact the publisher at the address above.

Printed in the United States of America.

ISBN-13 Softcover 978-1-64961-472-8
 eBook 978-1-64961-473-5

Library of Congress Control Number: 2021910216

Dedicated to my Grandmother Reynalda, my mother Raquel and to those who struggle hardships and still believe in the beauty that is found in the gift of being alive.

Dedicado a mi abuela Reynalda, mi madre Raquel y para aquellos que luchan contra las dificultades y aún creen en la belleza que se encuentra en el don de vivir.

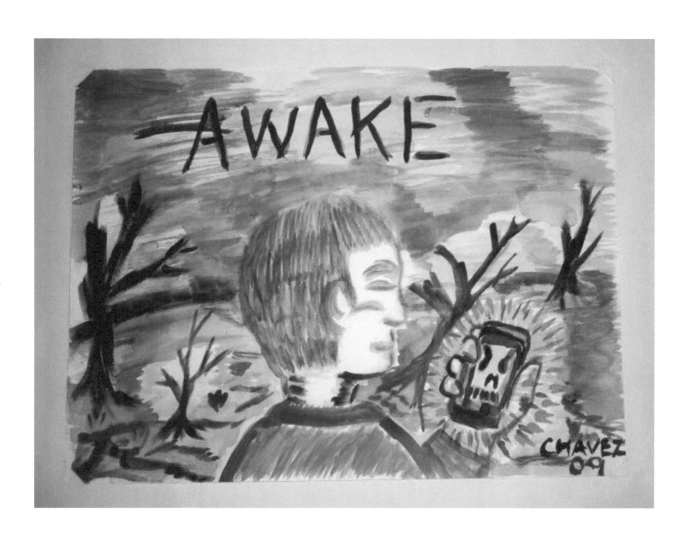

Awake

Stop!

Don't be fooled by the mirrors in your hands.

It has evolved into a sophisticated conquistador.

Don't let the times fool you, enslave you and steal the wonders that life brings.

Look not onto the surface of its body, but to the darkness of its soul and awaken your spirits.

Be wise, look at the surroundings that are free from cost and slowly dying.

Don't allow your value to be consumed by the expensive and fraudulent device you call technology.

DESPIERTA

!Alto! ¡despierta!

Que no te engañe el sublime espejismo que se encuentra frente a ti, dentro tu mano ha evolucionado de tal manera que se ha transformado en un nuevo y sofisticado conquistador.

No permitas que los tiempos te deslumbren o esclavicen, robándote las maravillas que la vida tiene para ti.

No solo te reflejes en el deslumbrante espejo de su cuerpo, ni en la profunda oscuridad de su alma y despierta el espíritu que llevas dentro.

Sé sabio, observa todo lo que te rodea, que es gratis y se acaba, y no permitas que te consuma el fraudulento y vacío objeto al que llamas tecnología

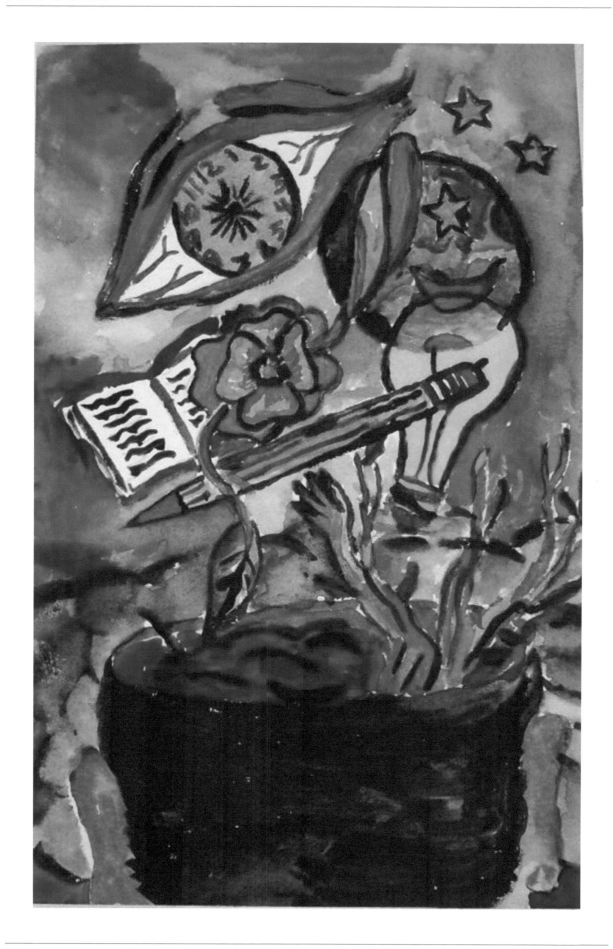

Imagination

Deep inside me there is a storm, between the things I have learned and things I believe in. How will I choose to live my life?

I escape inside my thoughts within me believing in alternate dimensions while bending the lines of reality and giving them a new meaning. A meaning that perhaps may seem extreme or unreal.

The only obstacle is time, the doom that everyone possesses, knowing that our clock will unexpectedly soon stop ticking.

Meanwhile I hold on to nature, to knowledge and literacy, letting my thoughts branch out and take flight into the skies without limits. I will continue my journey understanding that when my body is left to ashes, my spirit will still blossom forever in eternity.

IMAGINACIÓN

Muy dentro de mí existe una fuerte tormenta que se agita de una forma violenta e impredecible, entre las cosas que me han instruido y mis creencias propias.

¿Cómo escoger vivir mi vida?

Escapando de mi realidad, dentro de mis más profundos pensamientos, creyendo en dimensiones alternas, doblando las delgadas líneas entre la realidad y la fantasía, tratando de darle a mi vida un nuevo sentido. Un significado que quizá sea extremista y fantasioso, pero me hace sentir en calma.

El único obstáculo que se me presenta es el tiempo, la cruel fatalidad que todos los seres vivos poseen, teniendo el entendimiento que repentina e indudablemente pronto dejaremos de latir.

Mientras tanto, trato de aferrarme a la tierra, a la conciencia y la sabiduría, que permiten que mis pensamientos tomen vuelo sin límites. Continuaré mi jornada entendiendo que cuando mi tiempo se acabe y mi cuerpo termine en solo cenizas, mi espíritu seguirá floreciendo por siempre en la eternidad.

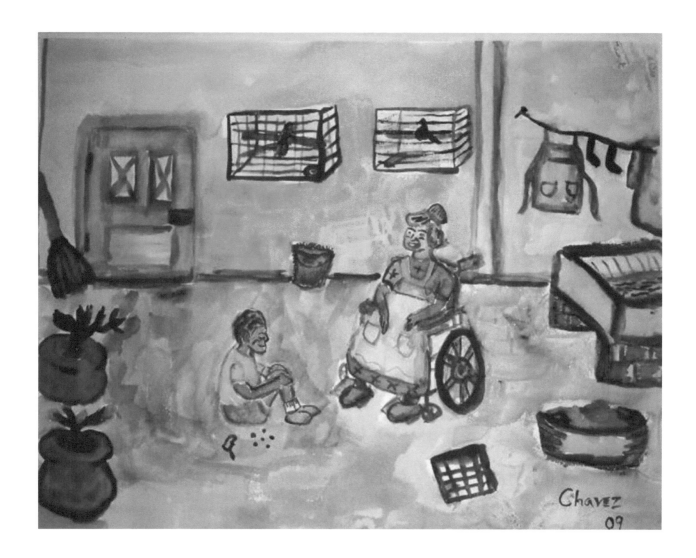

ThE PaTiO

The most beautiful memory of my life has always been my grandmother. Sharing summers by her side in her patio. The sun was so hot that sometimes if not always, I ended up with a waterfall of nosebleeds. I remember the beauty of her white hair filled with wisdom and experience and how the light illuminated her head with gold and silver.

In her patio she had lots of plants, birds in cages and a *lavadero* where clothing was washed at different times of the day. Mornings were cleaning rags, mops, and personal underwear. Middle of the day was when shirts, dresses and pants were washed and hung to dry in the sun. And in the evening small garments and aprons were let dry under the moonlit sky.

In The day, while the sky was filled with the bells from the nearby church every hour and the birds sang from the trees, my grandmother always had a story to tell. Tales about her youth, my mother, my aunts and my uncles. Stories about life, spirituality, wisdom, danger, and resilience. Life could be hard and at times unfair but in the end it was beautiful. I sat many hours by her side while her voice filled my soul with joy, and much wisdom I would use today. Her eyes would shine with love , a love that was stronger than any of the pain she ever encountered throughout her life.Her voice was sweet and pleasant and never uttered hatred towards anyone. God was great, he had blessed her, and there was nothing to recent him for, the turbulence in her life had only made her stronger.

My grandmother had fallen and now she lived her life on a wheelchair. That did not stop her. She refused to live in anyone else's home. She would wash her clothing, cook her favorite meals on a smaller stove, listen to the radio and record her favorite songs on a cassette tape. She would tend to her birds and always have visitors stop by to see her.

Today I am older and she's gone. I remember the shirt she made for me when I was a child, her teachings, her wardrobe in which she saved seeds to plant, chocolates that were given to her and a small white shoe box in which she saved all my childhood toys, cards, and knick knacks I collected. She now sleeps in heaven, the patio with her house no longer exists as it disappeared when she left us.Her memory however lives on in my heart as I know it lives on in the hearts that knew her.

* *Lavadero*: A washboard.

El PaTiO

La más hermosa memoria de mi vida es mi abuela. Compartimos veranos juntos en su patio. Recuerdo aquel sol era tan caliente que siempre terminaba con chorros de sangre saliendo de mi nariz. También tengo un dulce recuerdo de la belleza de su suave cabello blanco, lleno de tanta sabiduría y experiencia y de cómo al reflejarse la luz del sol en él lo hacía parecer hecho de oro y plata y ese dulce aroma que desprenda de su cuerpo que sólo se puede traducir como amor.

En su patio tenía muchas plantas, pájaros en jaulas y un lavadero de piedra donde la ropa se lavaba durante el día. Por las mañanas eran trapos de limpieza, trapeadores y ropa íntima. Al medio día se lavaban camisas, vestidos, y pantalones que se colgaban a secar con los fuertes rayos sol. Y por las tardes toallas y mandiles de cocina que se dejaban secar bajo la luz de la luna.

En el día, mientras sonaban las campanas de la iglesia cada hora y los pájaros cantaban en los árboles, mi abuela siempre tenía una historia maravillosa que contar: Cuentos de su juventud, sobre mi mamá, mis tíos y tías, historias de su vida, espiritualidad, conocimientos, peligros, y perseverancia. La vida podría ser difícil y a veces injusta, pero al final siempre era hermosa. Me sentaba muchas horas a su lado, mientras su voz llenaba mi alma de gozo y muchas enseñanzas que usaría hasta hoy en día. Sus tiernos ojos brillaban con amor, un amor que era más fuerte que cualquier dolor que ella había encontrado en su duro camino durante su vida. Su voz era tan dulce y placentera, jamás mencionaba odio contra alguien.

Dios era grande y misericordioso, Él la había bendecido y no tenía nada que reprocharle, las dificultades que había vivido la habían hecho fuerte.

Cierta mañana mi abuela se había caído y ahora usaba una silla de ruedas, pero eso no la detendría, ella era fuerte y Dios estaba con ella. Siempre se rehusaba a vivir en casa de otros, pues esa vieja casa era su hogar. Siempre lavaba su ropa, cocinaba en una estufita, escuchaba la radio y grababa su música en un casete, cuidaba de sus pájaros y nunca faltaba alguien que iba a visitarle.

Ahora ya crecí y tristemente ella ya no está conmigo. Recuerdo con cariño la camisita que me hizo a mano cuando era niño, sus sabias enseñanzas, un ropero en el cual guardaba semillas de plantas, chocolates que le daban y una cajita blanca en la cual atesoraba juguetes de mi infancia como tarjetitas y otras pequeñas chucherías que yo coleccionaba. Ahora ella duerme en el cielo, se fue con Dios a formar parte de su coro celestial y aquel patio y su casa ya no existen más, porque desaparecieron al momento que nos dejó. sin embargo, su memoria y su amor vive por siempre en mi corazón, así como sé que vive en los corazones de los que la llegaron a conocer.

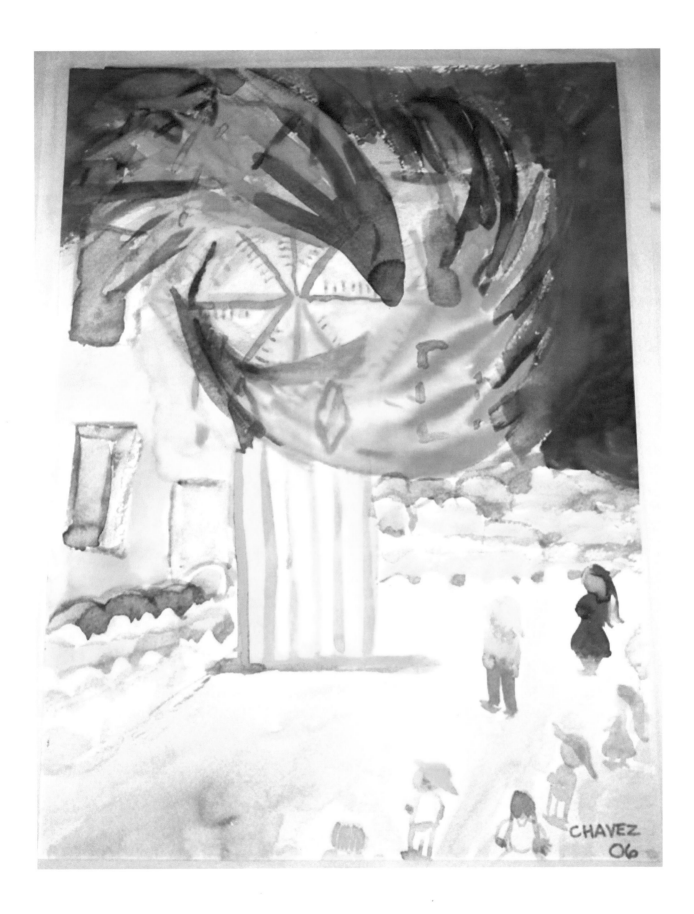

The Castle

There's a feast in Mexico. Streets are filled with color, sound and laughter. The night sky will not be the exception. A match is lit and the magic begins. The metal in which the castle is built with heats up and the castle comes to life.

Whistling fills the air. Colorful ashes burn and fall to the ground. People surround it and enjoy quite a spectacle. The metal craftsmen have created a piece of art that will create images of fire in the sky. Enjoy it, it is a celebration, but beware of those mischievous fireworks that surprise the feet of those that are near. Fireworks that not only shoot towards the skies but fall and dance to the ground looking to chase their spectators playfully.

There are images formed from the flag to Mexican heroes , to well known animals that signify power and beauty. Words cannot describe what you see in person when you experience this masterpiece.The bursting flames aim towards the towering top of the structure. Each movement the fire makes activates a new performance in fire and sound. The people admire the beauty and enjoy looking at the details that the fire creates in each canvas and each movement until the end when the sky is crowned by a rotating crown of fire that spins and flies high into the sky.

EL CASTILLO

En México hay una fiestecita en la cual las calles se visten de colores, sonidos estruendosos y risas encantadoras. El cielo de la noche se ilumina con fuegos artificiales y estrellas, todo es felicidad, y pensar que todo esto comienza con un cerrillo y como éste al encenderse hace que la magia se haga presenten, así mismo las familias se reúnen alrededor de la colosal estructura metálica llamada **"castillo"** y éste cobra vida, como si el fuego de miles de estrellas y soles dieran vida a ese gigante de acero.

Los chiflidos llenan el aire, cenizas coloridas se queman y caen al piso. La gente rodea y disfruta el espectáculo del presente, como si todos los problemas se desvanecieran con el fuego de los cuetes. El artesano del metal ha creado una pieza de arte inigualable que creará imágenes de fuego en el cielo. Disfrútalo, es una celebración, pero cuidado con esos traviesos cohetes que sorprenden los pies de aquellos que se encuentran cercas. Cohetes que no solo disparan hacia el cielo, pero también caen y bailan en el suelo buscando corretear a un espectador juguetonamente.

Hay imágenes formadas como la de la bandera y héroes mexicanos, a animales que son símbolos de poder y belleza. Las palabras no pueden describir lo que se puede ver y sentir en persona. El fuego estalla hacia el tope de la estructura. Cada movimiento que el fuego hace activa un rendimiento de fuego y sonido. La gente admira su belleza y disfruta de ver los detalles que crea el fuego en cada cuadro y movimiento hasta que al final cuando el cielo se refleja en una corona de fuego que gira y vuela a lo más alto del cielo.

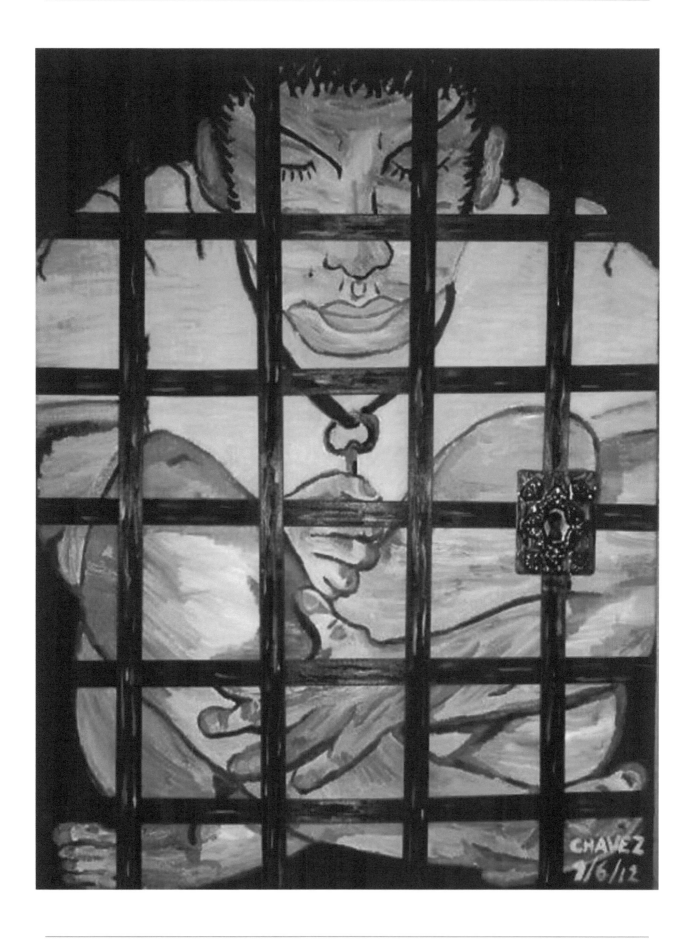

Scared to Live

Trapped.

I live in my own prison looking at the world from inside.

I see the beauty that the world grants us and I understand the splendor of God. I ask myself if I too was made by him, why is it I feel so defective?

I know who I am and what I am capable of. I help others and give love.

I know I am not a monster, but this prison I live in was given to me when was growing up.

What I am is an abomination. That is what I've been told. I give love, I give hope, but I sometimes feel that I am not worthy of it and it was never meant for me.

I've grown older , my body has expanded and my cage remains the same. My mind and education have helped me obtain the key to my liberation. I understand that the truths I was raised with are not always completely correct.

I'm scared.

What if I'm wrong? What if I've become arrogant? What if my life, my happiness were never planned for me?

I keep myself with hope and faith for the world to be filled with love for everyone. Meanwhile, life runs and passes me by and I remain a slave to my own limitations.

Imprisoned.

Trapped by the jail that my own body and mind have created.

Miedo a vivir

Atrapado vivo dentro de mi propia prisión mirando el mundo de adentro hacia fuera.

Veo la belleza que el mundo nos da y entiendo el esplendor de Dios y me pregunto, si fui hecho por Él porque me siento tan corrompido.

Conozco quien soy y sé que no soy un monstruo, pero la prisión en la que habito me fue dada a entender cuando crecía. El ser quien soy se me ha dicho ser una abominación.

Doy amor y doy esperanza, pero a veces siento que no la merezco y que jamás fue para mí. He crecido y mi jaula sigue igual, la mente y mi educación me han ayudado a obtener la llave para mi liberación, pero tengo miedo.

¿Qué tal si estoy mal? ¿Qué tal si me he hecho soberbio? ¿Qué tal si mi vida, mi felicidad jamás fueron planeadas para mí?

Me mantengo con esperanza y fe para el mundo que se llene de amor mientras tanto la vida corre y avanza y yo sigo siendo un esclavo atrapado por la cárcel que mi propio cuerpo y mente me han forjado.

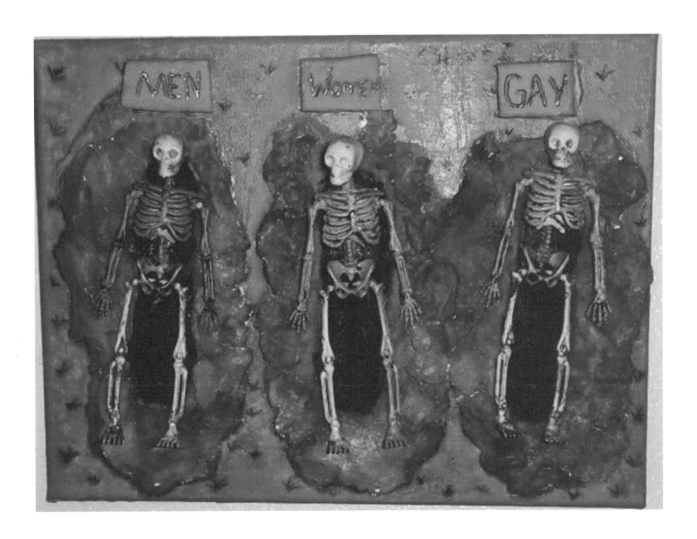

EQUALITY

What a beautiful ideal, the fantasy that our world is perfect.

However our world is divided in three. The male, female, and gay or the other. Why input differences and oppressions into the world?

In the end every corpse will have the same amount of bones, the skin will disintegrate just as our muscles and tendons leaving behind the same skeletal remains.

I ask of you, as you look at the skeletons without examination, can you tell who used to be a man, a woman, or a homosexual? And in the end did that really matter? Looking at the skeletal remains all we can really know is that it belong to a human.

If in death there is no difference, then why place obstacles and separations while there's still life

as we know life is too short. Live your life to your fullest and allow others to live theirs.

IGUALDAD

Que hermoso es el ideal, la fantasía que tenemos de un mundo perfecto. El mundo sin embargo es dividido en tres, el hombre, la mujer, y el homosexual.

¿Por qué tanta diferencia y tanta opresión?

Al final todo cuerpo tiene el mismo número de huesos, la piel que se desintegra junto con los músculos y tendones dejando el mismo esqueleto.

Te pregunto a ti. Al ver el esqueleto sin examinarlo, **¿Sabes quién fue hombre, mujer o homosexual? ¿Y al final si verdaderamente importo?**

¿Si en la muerte no hay diferencia, entonces porque ponerle obstáculos mientras hay vida?

La vida es muy corta. Deja a otros vivir.

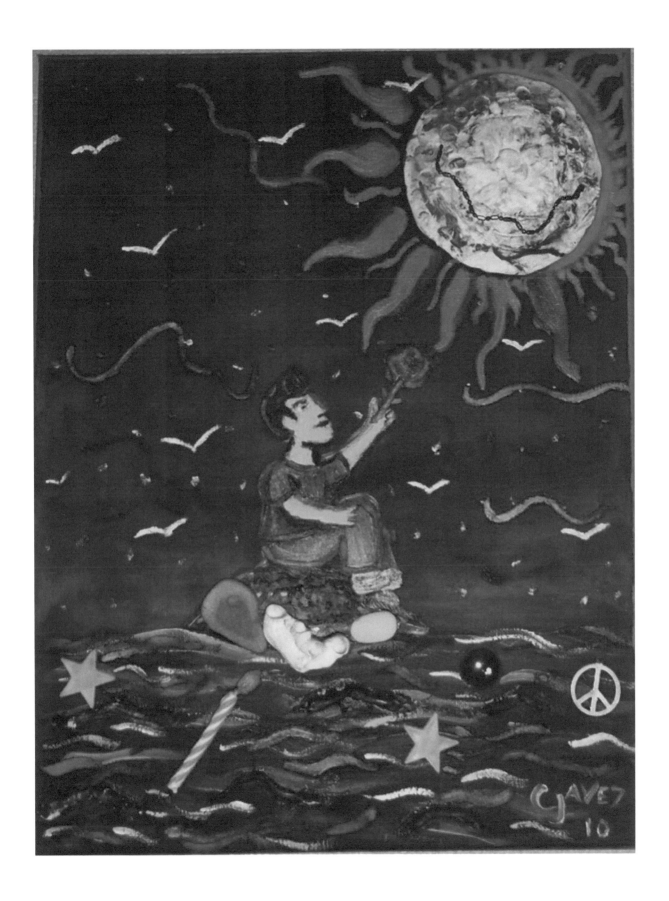

In Dreams

I travel in the river of dreams. The possibilities are immense and forever unending. There are many thoughts, textures, and colors to travel through.

I take the river of dreams to connect me to the solemn dimensions of the dead. I sit on an island in between, reaching out to the beautiful moon and offering my love in a flower.

For a moment so magical my grandmother and I are connected, we speak , she comforts me and gives me advice.

My loved one is at peace. My heart is forever in joy knowing she is happy. The night ends . Now I must awake to reality that exist in the world of the living knowing that love is forever and eternal.

En Sueños

Viajo dentro el río de los sueños. Las posibilidades son inmensas y sin final. Me encuentro con muchos pensamientos, texturas y colores por los cuales viajar.

Tomó el río para conectarse a la solemne dimensión de los muertos. Tomo asiento en una roca a medias tratando de alcanzar la hermosa luna y ofreciéndole mi amor con una rosa.

Por un momento tan mágico mi abuela y yo interactuamos. Hablamos, ella me conforta y me da consejos. Mi amada está en paz y mi corazón lleno de una alegría sin fin.

La noche se acaba. Se acerca el amanecer y empiezo a despertar a la realidad del mundo humano con el conocimiento que el amor es por siempre y eterno.

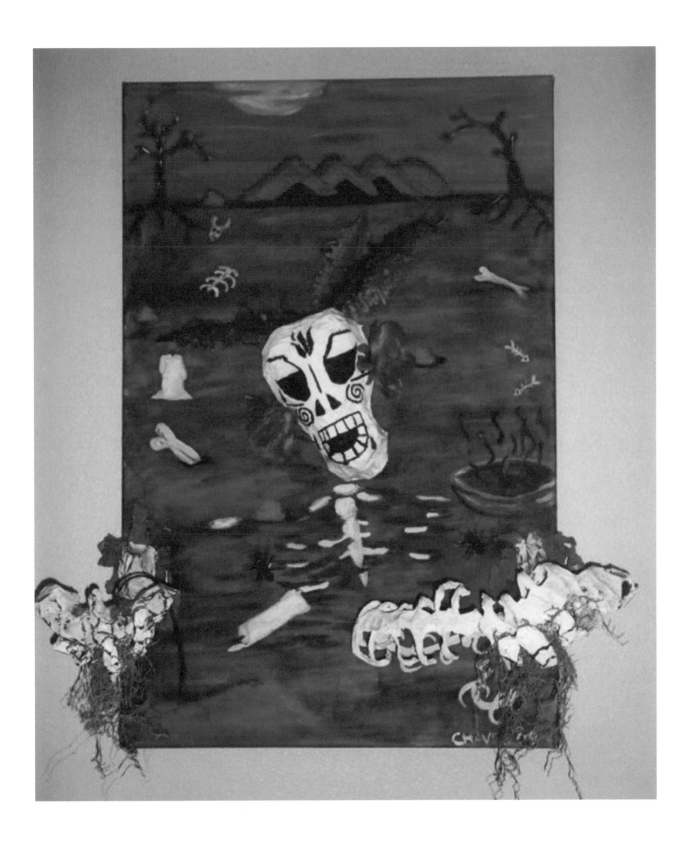

The Second Sad Night

The first *"Noche Triste"* we were destroyed by our humble trust on foreigners. We were savagely enslaved, abused and conquered.

But this night, our ancestor returns in tears of blood and disappointment. His children have forgotten their roots, their culture has fallen and their spirits are dead.

The land he so respected is now damaged and left to dust. The wisdom of reciprocity to the land is forgotten and all that is left are fossils of what it used to be.

What's worse is a fetus, symbol of life, murdered without remorse by its own? This night brings nothing but tears of shame. The world of today is destroyed, everything that was is forgotten.

La segunda noche triste

La primera noche triste nos destruyeron por ser humildes y confiados hacia el extranjero.

Fuimos salvajemente esclavizados, abusados y conquistados.

Pero esta noche un ancestro regresa con lágrimas de sangre lleno de decepción. A sus hijos se les han olvidado sus raíces, su cultura ha caído y sus espíritus están muertos.

La tierra que él respetaba ahora está desecha y dejada al olvido. El entendimiento a la reciprocidad con la tierra ha sido ignorado y solo los fósiles del pasado permanecen como recuerdo del ayer.

Lo peor es el feto signo de vida que es abortado sin pena alguna por su propia gente. Esta noche trae lágrimas de vergüenza. El mundo de hoy ha sido destruido y todo fue dejado al olvido.

Noche Triste: Known for the night the Aztecs were conquered and destroyed by the Spaniards.

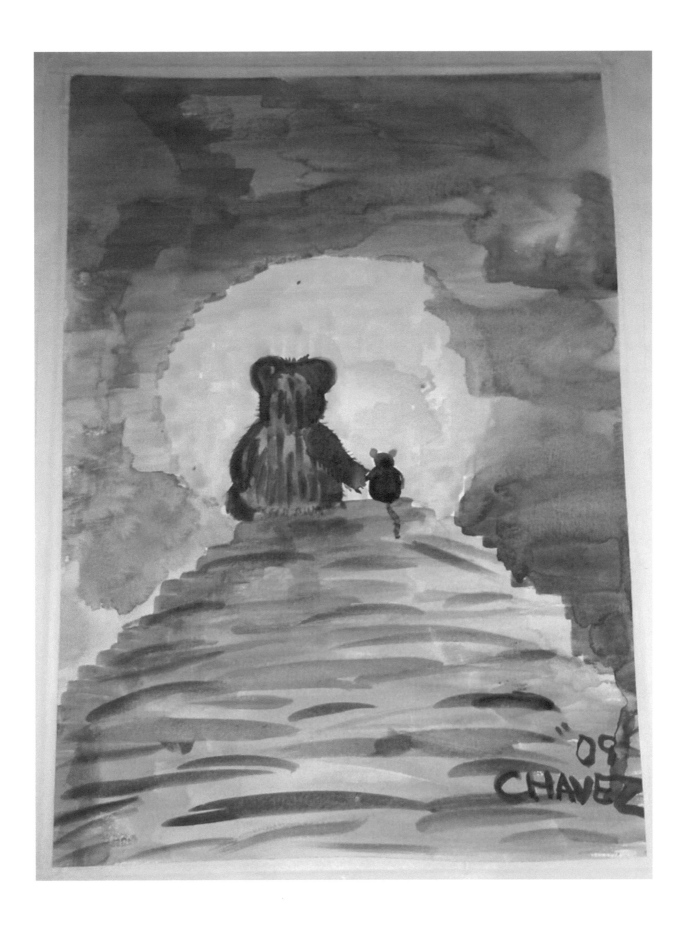

Friends

We look different. Our pasts and ways of thinking are not the same. Yet life brought us together. The paths that once ignore each other now cannot forget the other exists. We each impact each other, help each other grow and also influence the creation of new journeys. We can eat together, laugh, play and when we hit bump on the road we cry. Life can be unexpexted, but we can hike up the mountain of life together. Look at the moon infront of us as we age with time and share our dreams of tomorrow.

Amigos

Somos diferentes. Nuestros pasados y las maneras en las que pensamos no son siempre iguales. Sin embargo, la vida nos juntó.

Nuestros caminos ignoraban la existencia del otro y ahora no lo podemos olvidar. Hemos cambiado nuestras vidas, ayudándonos a crecer, influenciando a crear nuevas jornadas.Podemos comer juntos, reír, jugar y cuando nos cruzamos con un tope en el camino, lloramos. La vida. Volteamos a ver la luna de frente mientras envejecemos con el tiempo y compartimos el sueño de un mejor mañana.

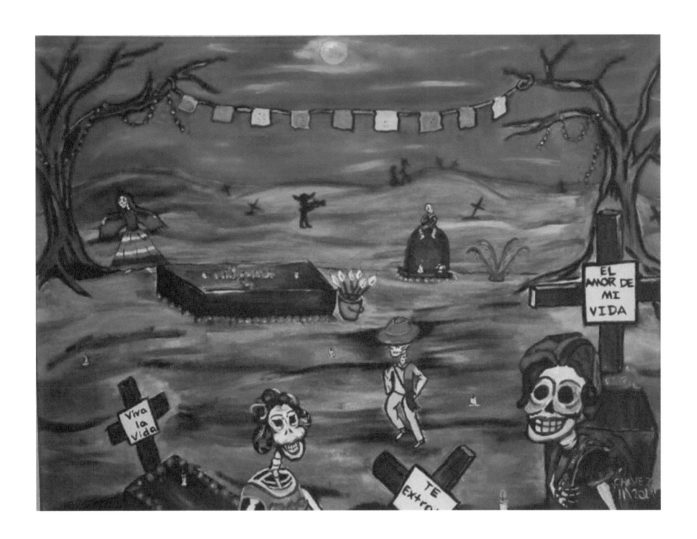

Feast Under the Moon

There's a celebration under the moon. This night has no sorrow, the lovers reunite. The musician plays his favorite tune without end. Children play without the fear of getting hurt.

Feast under the moon. Women dressed in colors filled with vanity. Altars flowered with love and hope. Candles light the roads and the dead smile . The spirits visit and enjoy the earth ,eating their favorite dishes, danzing their favorite song, and holding their true love once more. Some eat the deserts and candy left for them before their return, while others visit their loveones that are still living.

Fiesta bajo la luna

Hay una celebración bajo la luna. Esta noche no hay tristezas, los enamorados vuelven a verse, el músico toca música sin final. Los niños juegan sin temor a lastimarse.

Fiesta bajo la luna. Las mujeres se visten de colores llenas de vanidad. Los altares están llenos con flores de amor y de esperanza. Las velas alumbran los caminos y los muertos vuelven a sonreír. Los espíritus visitan y disfrutan la tierra

,comen sus platillos predilectos, bailan sus canciones favoritas y abrazan nuevamente a su verdadero amor. Otros comen postres y golosinas antes de su regreso, mientras otros visitan sus seres queridos que todavía tienen vida.

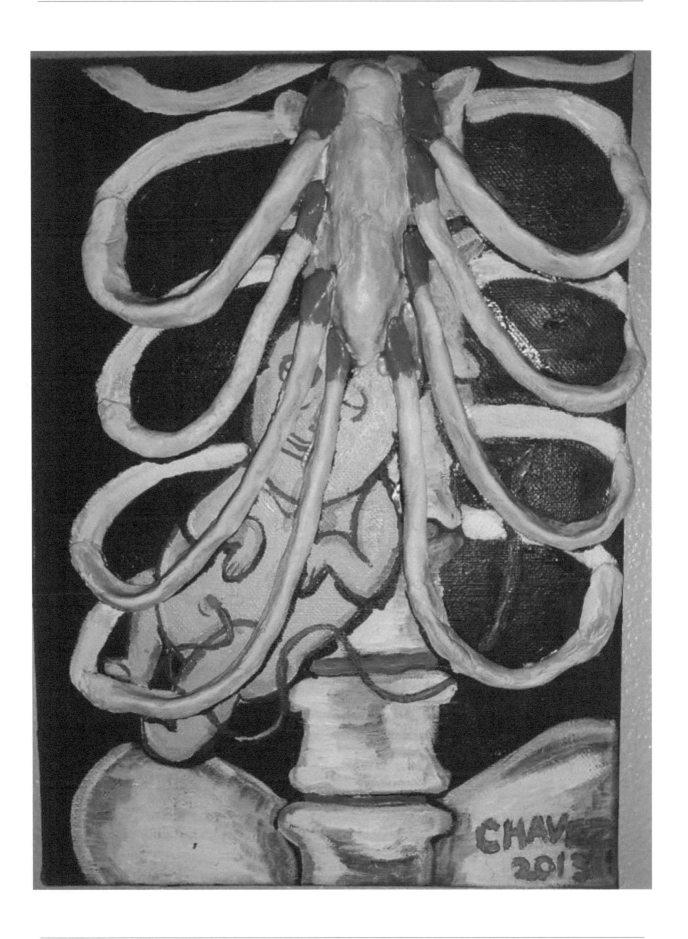

Parent

A parent has no specific sex. Nurturing a child takes lots of strength to withstand any obstacle or challenge that may present itself rain or shine.

It doesn't take vacations on the contrary it works overtime, weekends, nights, and

holidays. Parenting never retires and continues to be on call lovingly until their last hour.

A parent loves the privilege of having a child and is forever thankful for being able to experience such love.

EL PADRE

Para hacer un padre de familia no hay un sexo específico. El criar un niño se requiere de mucha fuerza para sobrellevar cualquier obstáculo o reto que se presente.

Ser padre no toma descansos, o vacaciones, al contrario, trabaja tiempo extra, fin de semanas, noches y días de fiesta. El ser padre jamás se jubila y continúa siendo el padre hasta su última hora.

El padre de familia ama el privilegio de tener a sus hijos y por siempre es agradecido por tener la dicha de vivir tal gran amor.

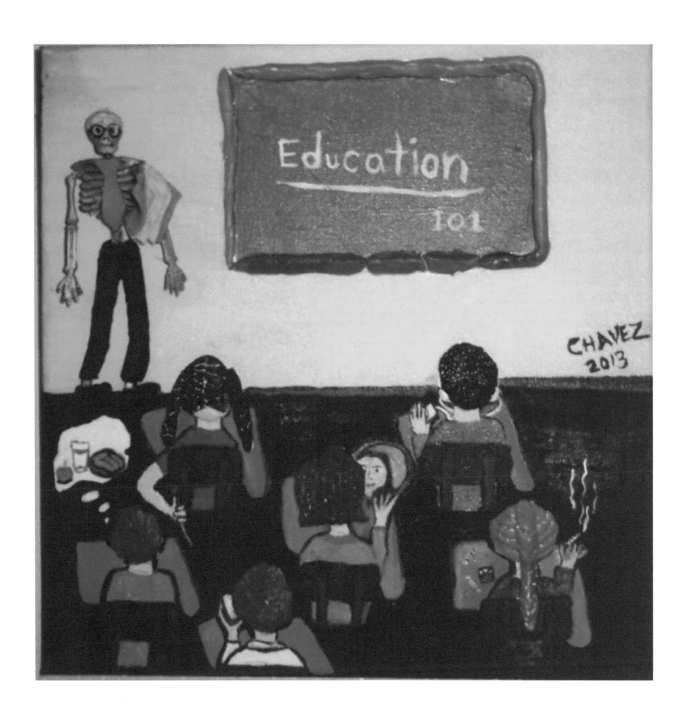

Death of Education

In honor of the teacher who awakes everyday with passion. Not just to educate the students, but also to fill them with joy and inspiration.

Working against the odds that society could bring: drugs, vanity, hunger, technology, distraction, deafness, and violence.

The educator is an unnoticed hero ignored by society with small pay and fortune in the heart. An educator helps the society bringing education and love to many that lack finding this at home.

The teacher fights for the hope of a better tomorrow.

MALA EDUCACIÓN

Que respeto le tengo al maestro, cada día despertando con mucha pasión para no solo educar a sus estudiantes, pero también para llenarlos de esperanza e inspiración.

Trabajando en contra de toda barrera que trae la sociedad: drogas, vanidad, hambre, tecnología, distracción, sordez y violencia.

El educador es un héroe desapercibido por la sociedad con un sueldo muy pobre, pero con riqueza de corazón. El educador ayuda a la sociedad, trae educación y amor a muchos que no la encuentran en su casa.

El maestro lucha por la esperanza de un mejor mañana.

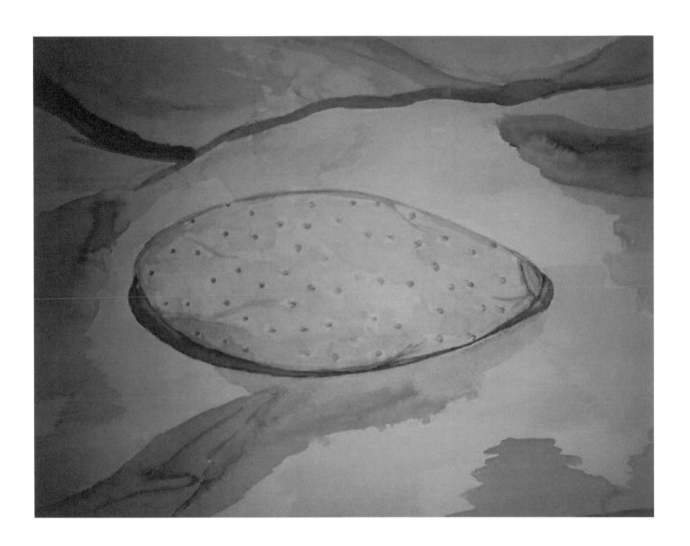

Lost

In this world that we live in, we forget what is important.

-Our roots, our dreams, our culture and our spirit.

Don't forget, don't become like this piece of cactus, dry and lost.

-Without a future and without a past.

-Without honor and without history.

PERDIDO

En este mundo que vivimos, se nos olvida lo que es importante:

• Nuestras raíces.

• Nuestros sueños.

* Nuestra cultura y nuestro espíritu. No lo olvides.

• No te conviertas en este nopal seco y perdido,

Sin futuro y sin pasado.

Sin honor y sin historia.

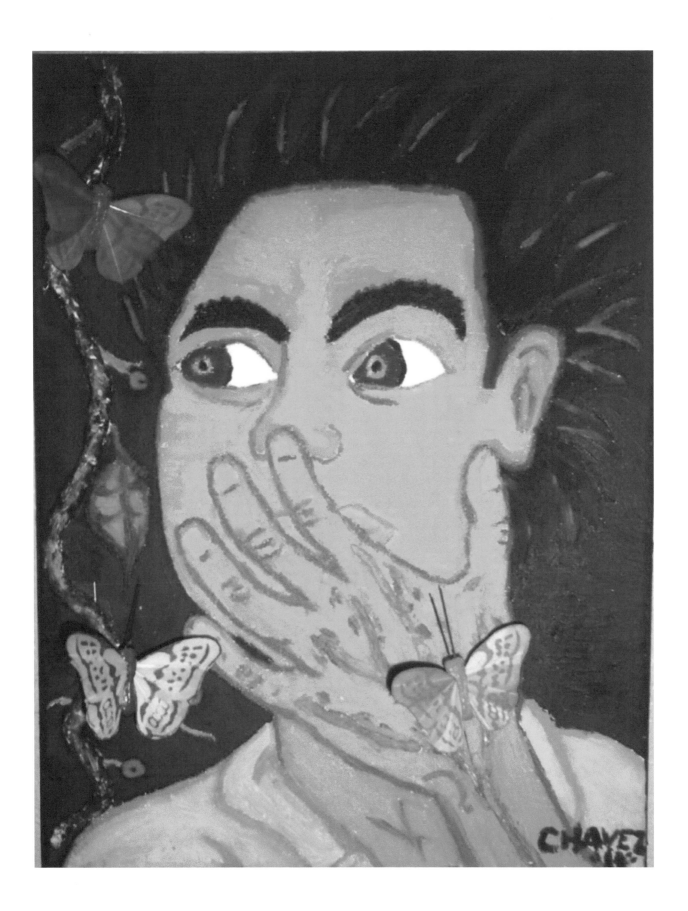

The Surprise

I have a surprise that changes my life.

It runs like poison ivy deep inside me.

What would become of me, I don't know.

The stems of my veins are filled with hope,

a new evolution is born,

butterflies of a new day.

La sorpresa

Tengo una sorpresa que cambia mi vida.

Corre como yedra dentro de mí. Que será de mí, no lo sé.

Las vigas de mis venas se llenan de esperanza, nace una evolución, mariposas de un nuevo día.

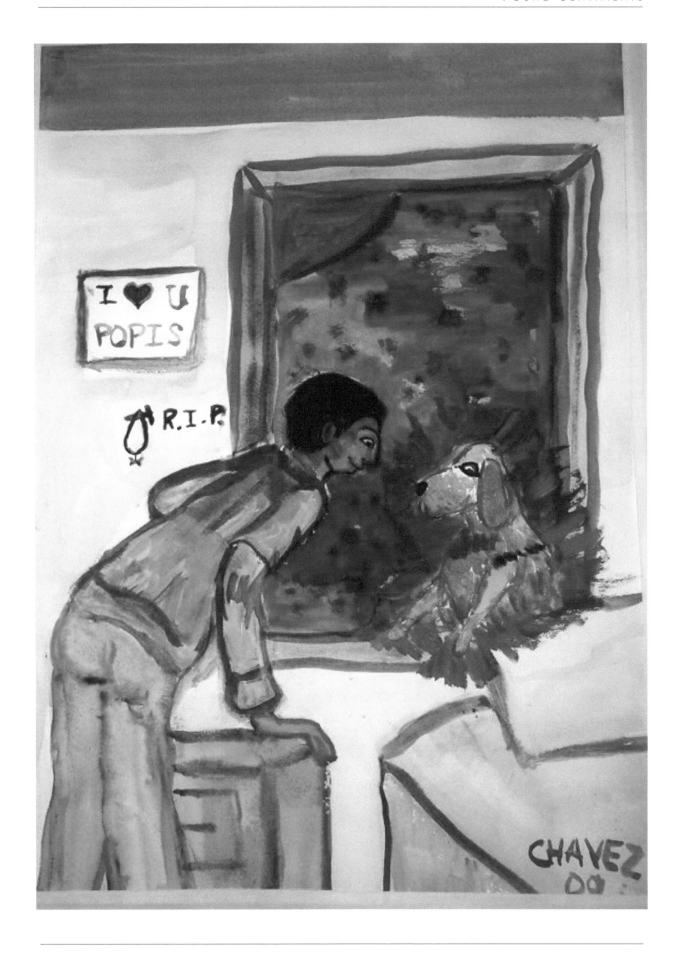

The Visit

Tears roll down my face, my dog has left me. I remember the days I shared with her, from holding her small paws when I first met her, to running around the house while I played with her.

We both grew together and shared so many wonderful memories. How can I let her go? She is a part of me. Nothing seems to help, emptiness fills me inside.

On one special night as I went to sleep she visited me in a dream. I looked into her eyes, held her in my arms one last time. This moment imprinting a mark in my memory as my heart filled itself with joy she magically vanished into sparkling dust allowing me to understand that she now lives in peace and our bonds will live forever.

LA VISITA

Lágrimas se deslizan de mi cara, mi perro me ha dejado. Recuerdo los días que pasamos, desde tocar sus patitas el primer día que la conocí, hasta los momentos que corríamos alrededor de la casa al jugar con ella.

Juntos crecimos compartiendo grandes momentos. **¿Cómo la puedo dejar ir si es parte de mí?** Nada me ayuda, me siento vacío.

En una noche especial se me apareció en un sueño, veo a sus ojos y la abrazo por última vez.

Mi corazón se llena de gozo y alivio mientras que ella se desaparece mágicamente en polvo brillante, dejándome entender que descansa en paz y que nuestra unión vivirá por siempre.

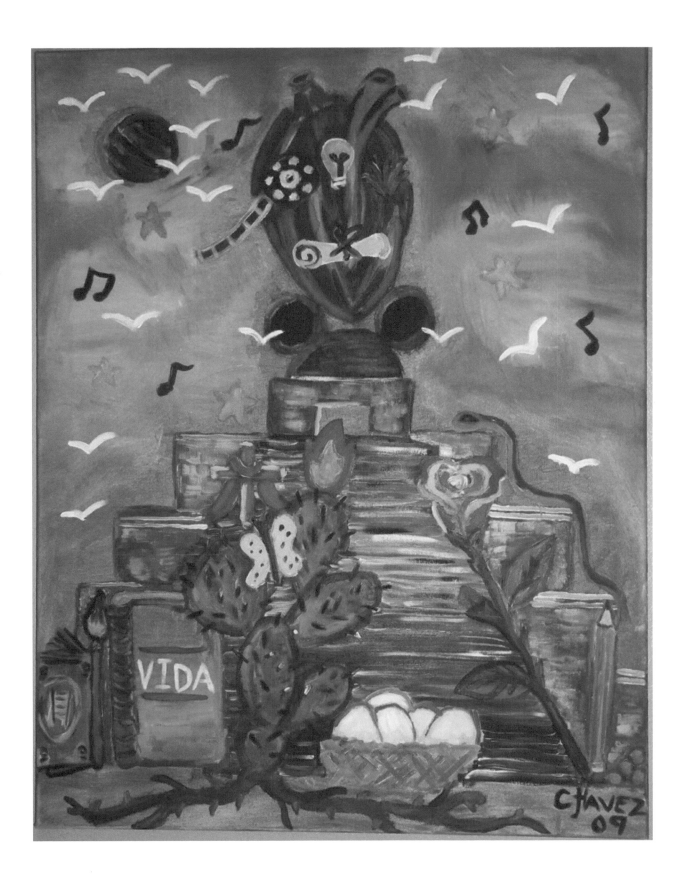

Flor y Canto

My truth. They say I am not from here or there. I write the screenplays of my life, creating a pyramid where my heart rests. The equinox comes to life every year on the anniversary of my birth.

The music and my spirit fill the sky with joy. The serpent of knowledge forever ascends with my learning. My *tonalli* in fire keeps ardent with passion.

The cactus' spikes keep me strong, protecting me from pain and enemies that may arise.

The maguey is worthy of respect and importance as is my education.

My life flowers against the thorns of obstacles and failures. The roses bloom, a symbol that life is beautiful. The butterfly spreads its wings, reminding me there will always be an evolution. The eggs await to hatch a new creation. My pencil and the paintbrush will help me to create new horizons of love and hope knowing and understanding that I am of Mexican decent and with American influences.

FLOR Y CANTO

Mi verdad. Dicen que no soy de aquí y ni de allá. Escribo los guiones de mi vida creando una pirámide para mi corazón. El equinoccio cobra vida cada año que vienen el aniversario de mi nacer.

La música y mi espíritu llenan el cielo de alegría. La serpiente de sabiduría siempre haciende con mí conocer.

Mi *tonallí* en fuego sigue ardiendo con pasión. El nopal espinoso me mantiene fuerte protegiéndose de dolores y enemigos que puedan surgir. Y el maguey es digno de respeto e importancia, igual que la de mi educación.

Mi vida florece contra las espinas de los golpes y fracasos. Las rosas son señal que la vida es hermosa y las mariposas que siempre habrá una evolución.

Los huevos esperan a dar nueva vida y el lápiz y broche de pintar, me ayudaran a crear nuevos horizontes de amor y esperanza, conociendo y entendiendo que soy mexicano con influenzas americanas.

Tonalli: Náhuatl word for soul in fire. (Alma)

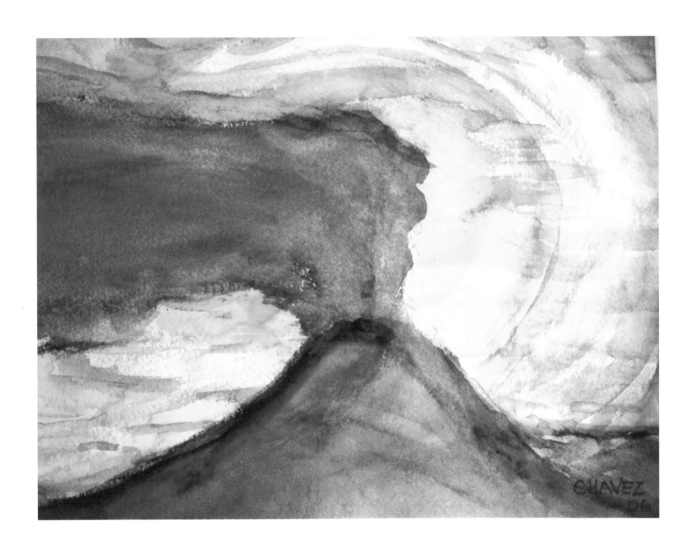

Volcano

Colima, how beautiful you are. From your green splendor filled with life and peace, to the volcano that awakes with fury.

The colors of peace in the heavens, blue mixed with yellow in hope for a new tomorrow.

The sky comes to life; the battle begins between good and evil.

Who will win?–Nature, with its mammals, birds, and valleys of green, or the monstrous terror of the volcano that destroys the homes of those who are near.

The ash-filled smoke fills the sky with terror. It has awakened; its vengeance destroys anything in its way. Valleys destroyed, dead animals, displaced homes, and in the end, the volcano rests.

Its thirst for vengeance has been satisfied for a couple years to come. The sky will be filled with hope, the birds will bring peace, the mounts will get green again, and the survivors will rebuild their homes. Colima will continue to be beautiful.

VOLCÁN

Colima, que bello eres, desde tu verde semblante lleno de vida y paz, hasta el volcán que despierta con furia, los colores de paz azul mixto con el amarillo de esperanza por un nuevo mañana.

Todo el cielo cobra vida, la batalla comienza entre el bien y el mal. **¿Quién ganará?** – La naturaleza con sus animales, aves, y valles de plantas, o el monstruoso terror del volcán que destruye los hogares de los que están cercas.

La humareda de azufre llena el cielo de terror. Su venganza destruye a quien se opone.

Valles destruidos, animales muertos, y hogares desplazados. Al final, descansa el volcán. No habrá sed de venganza por años.

El cielo se llenará de esperanza, las aves traerán paz, los montes volverán a enverdecer y los sobrevivientes volverán a construir sus hogares. Colima seguirá siendo bello.

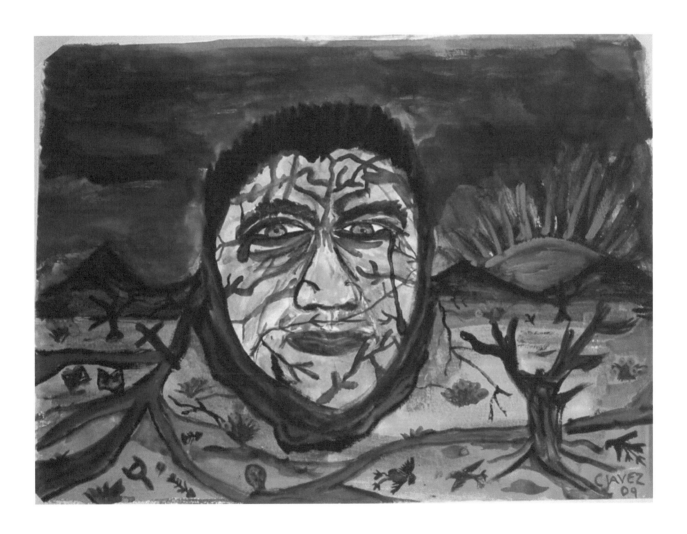

TRAGEDY

Tears of blood fall from my eyes. My life falls to pieces. What I was, and what I wished for, just doesn't matter. What will become of me, I just don't know. I am afraid and enraged.

How long will I live for? Alone and lost, without anyone to help me. My poisoned blood causes death to my spirit, and anything that comes near me ends up destroyed.

The sun sets away leaving me in darkness. My education has no meaning, and my innocence has left me completely.

TRAGEDIA

Lágrimas de sangre caen de mis ojos. Mi vida se rompe en pedazos. Lo que yo creía ser mi anhelo, ahora ya ni se. Que será de mí, no lo sé. Tengo miedo y mucho coraje.

¿Cuánto más tendré de vida? Sólo y perdido sin nadie quien pueda ayudarme. Mi sangre envenenada causa muerte a mi espíritu, y a todo lo que está cerca, también lo destruye.

El sol se esconde, dejando solo tinieblas. Mi educación no tiene razón y mi inocencia se ha terminado por completo.

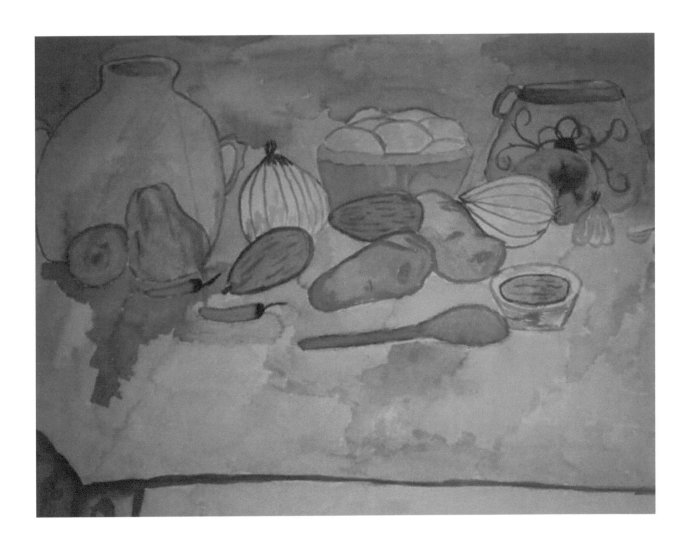

The Bodegón

The *bodegón* of my house is a work of art. It is the treasure of my family and culture. The fortune that we eat from day to day is filled with love by the hands that cook it, to the powerful hands of God whom produced the delicious, chili peppers, lemons, chayote, onions, garlic, potatoes, and avocadoes to the tomatoes that color our dishes with love and the olla made beans that nurture those whom eat it.

From the same dirt comes our *barro* which we use to keep drinking water fresh for days making the water taste as if we were to drink directly from the earth.

Who can forget the eggs for breakfast either cooked or mixed into a chocolate milkshake nurturing children to the elder?

All come together to form the love of the home, our culture and a representation of the power of God, is in every dish, every reunion and in every savor of every bite.

EL BODEGÓN

El bodegón de mi casa es una obra maestra. La riqueza que comemos día tras día está llena del amor de las manos que la cocinan, también por las manos de Dios que produce los deliciosos chiles, limones, chayotes, cebollas, ajos, papas y aguacates. El tomate que llena las comidas de amor tinto y la olla de fríjoles que nutre al que los come.

De la misma tierra el barro que hace que el agua sepa siempre fresca. Cada vez que tomamos del jarro es como beber directamente de la madre naturaleza.

Y quien se puede olvidar de los huevos para el desayuno cocinados de mil maneras o crudos en un choco mil dando fuerzas a muchos niños y viejos.

Todos estos ingredientes forman parte del amor de hogar, creando la representación de nuestra cultura y el poder de Dios que se exhibe en cada bocadillo que comemos.

* *Bodegón*: Still Life

*Barro: Clay usually for pottery

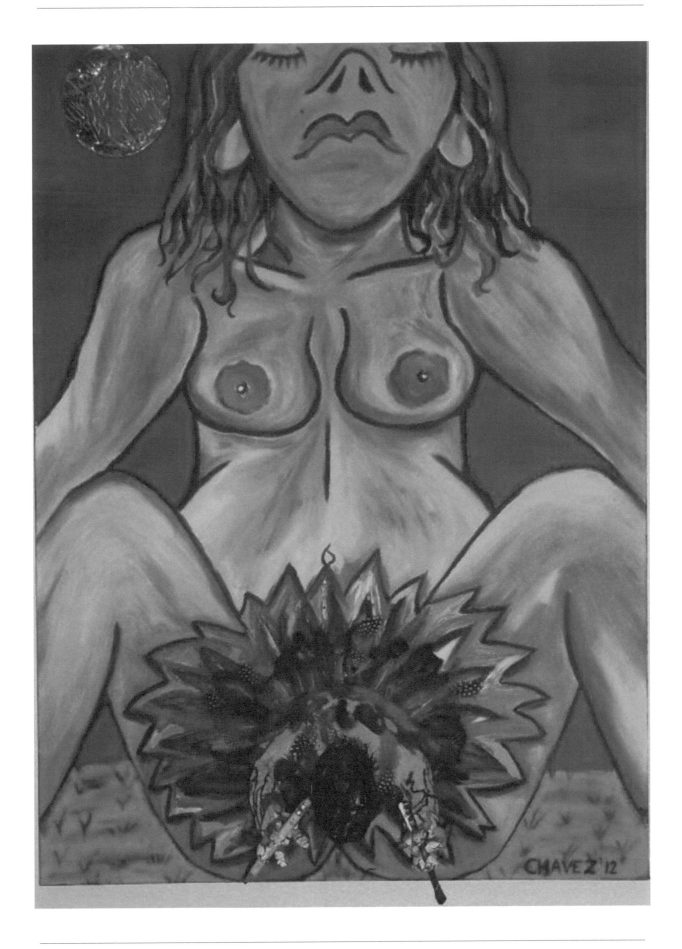

Birth of An Artist

I wonder if my mother remembers how excited she awaited my birth. How it didn't matter who I was or what I was going to be as long as I was alive and healthy.

The pains of labor, the fears, the excitement and love mixed together into a pallet of colors. She had created an artist that would grow to write and paint the emotions of the world.

Her expectations were different then what her son grew up to be, but her son would always be the same individual she anxiously awaited for nine months before she finally gave birth on the first day of spring. I am the son that carries her blood, her teachings, and loves her more than she realizes. Each day I gratefully awake for having the opportunity to be part of her life, and for the blessing of being allowed to call her my mother.

El nacimiento de un artista

Me pregunto si mi madre se recuerda con que emoción esperaba que naciera. Como no le importaba quien era o quien iba ser, más que naciera vivo y saludable.

Los dolores de dar a luz, sus miedos y ansias con su gran amor crearon una paleta de colores. Había dado a luz a un artista quien crecería a escribir y pintar las emociones de los vivos.

Sus expectativas eran diferentes a las cuales su hijo ejerció. Pero su hijo seguía siendo el mismo al que tanto anhelaba por nueve meses hasta que al fin nació el primer día de la primavera.

Su hijo quien carga su sangre, sus enseñanzas y el que la quiere mucho más de lo que ella pueda imaginarse. El hijo que despierta cada día agradecido de la oportunidad de tenerla en su vida, feliz por la dicha de poder llamarla mamá.

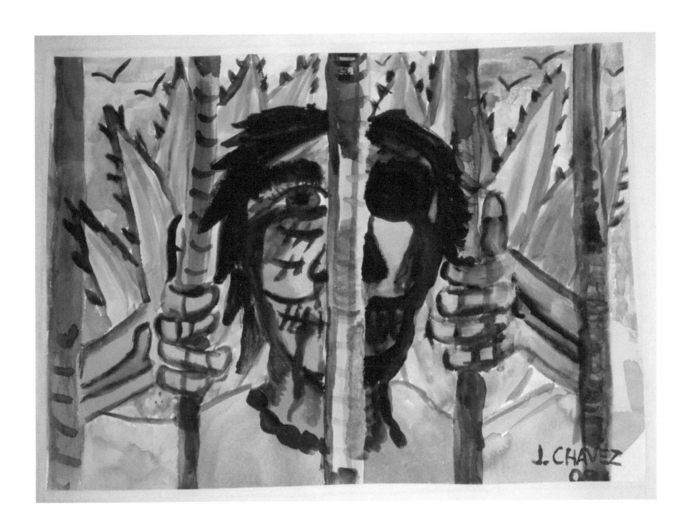

The Silent

What happened to wisdom? What happened to the value of humanity?

So many individuals mistreated, abused and destroyed. Our cultures like the plant of Maguey are both of great value. In my country we imprisoned and ignored the values of the humble. The indigenous is ridiculed and oppressed by our society.

We think of them as poor and ignorant, but poor they are not. They are rich in traditions, spirituality and understand the true beauty of our land.

You may think of them as ignorant if you are talking of a scholarly textS, but they are wiser when it comes to life, the history of our ancestors and the knowledge of how our ecology works.

They know more than many that are truly ignorant in our cities and towns whom spend their lives sitting around doing nothing productive.

Why not allow our ancestors to speak through the mouths of those who still live with us? Maybe there is still hope for a better tomorrow.

LOS MUDOS

¿Qué de la sabiduría y que del valor de la vida humana?

Tanta gente destruida, maltratada y abusada, nuestra cultura como el maguey es de gran valor.

En mi tierra encarcelamos e ignoramos los valores del humilde. Los indígenas humillados por nuestra sociedad los vemos como pobres e ignorantes, pero de pobres no tienen nada, son ricos en tradición, espiritualidad y entienden la riqueza de la tierra.

¿IGNORANTES?

Podrán ser cuando hablemos de textos escolares, pero de la vida, de la historia de nuestras raíces y de cómo funciona nuestra ecología son más sabios que nosotros los que vivimos en la ciudad y nos creemos perfectos siendo ociosos sin aportar a la humanidad.

Dejemos que hablen nuestros ancestros por las bocas de aquellos que todavía viven hoy. Quizá todavía exista una esperanza para un mejor mañana.

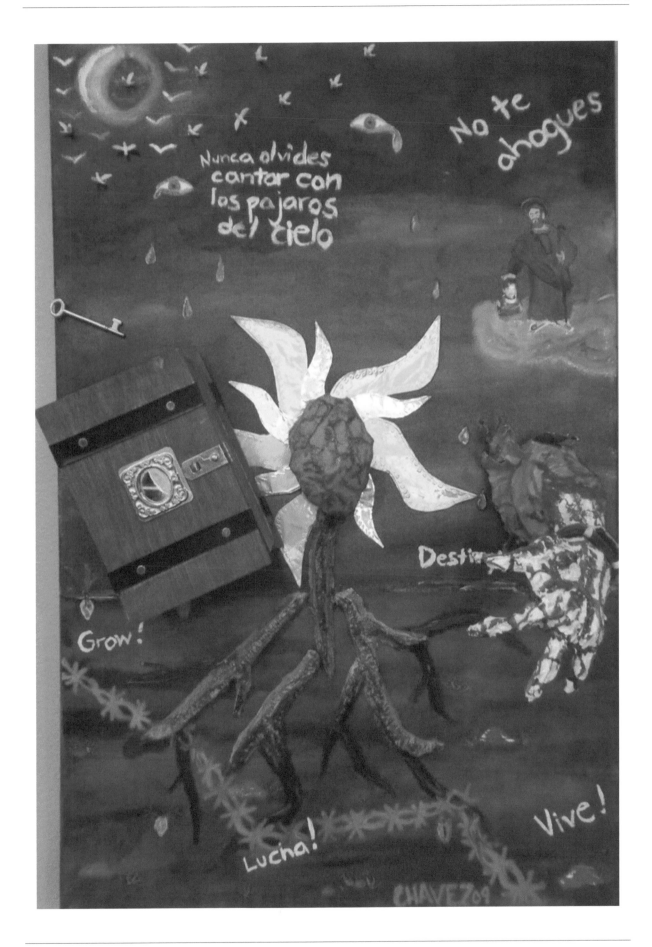

My Sacred Space

My sacred space teaches me to live, to survive.

Inside, Saint Joseph is my spiritual father. My father on earth was nowhere to be found.

My heart grows strong, its root well planted. It flowers like the rays of the sun looking forward to another day, while my destiny aims forward towards the undesired death we all must face in our lives.

I continue to live against any natural or man-made obstacles. I fight to survive and continue to grow.

The seeds of wisdom my grandmother planted within me, allow me to dream and continue with a positive outlook. These seeds are nurtured by the tears of pain, regret and other mistakes I made. The tears nurture them with new understanding that allow me to give new fruits in the future.

My spirit remains free, remembering my grandmother's words that forever whisper in my head to "Never forget to fly free like the birds of the sky".

LUGAR SAGRADO

Mi lugar sagrado me enseña a vivir y a sobrevivir, dentro de él se encuentra San José mi padre espiritual. Mi padre aquí en la tierra nunca lo tuve.

Mi corazón se mantiene fuerte, sus raíces están bien plantadas cada día floreciendo ardiente como los rayos de sol lleno de fuerza y esperanza.

Entiendo mi destino que siempre va hacia enfrente cada día más cerca a la indeseada muerte que nos ha de esperar en un momento de nuestras vidas.

Sin embargo, continúo a vivir contra cualquier obstáculo que se presente natural o humano y luchó siempre para sobrevivir y continuar creciendo.

Mi abuelita plantó semillas de sabiduría dentro de mí para permitirme soñar y vivir positivamente, mismas que son fortalecidas por las lágrimas de tristezas, culpas y otros errores cometidos por mí, que brotan de mis ojos y ayudan que ellas retoñen dando frutos de entendimiento para mi futuro.

Dentro de mí, mi espíritu permanece libre al escuchar las palabras de mi abuelita que susurran aconsejándome, *"nunca olvides volar como los pájaros del cielo"*.

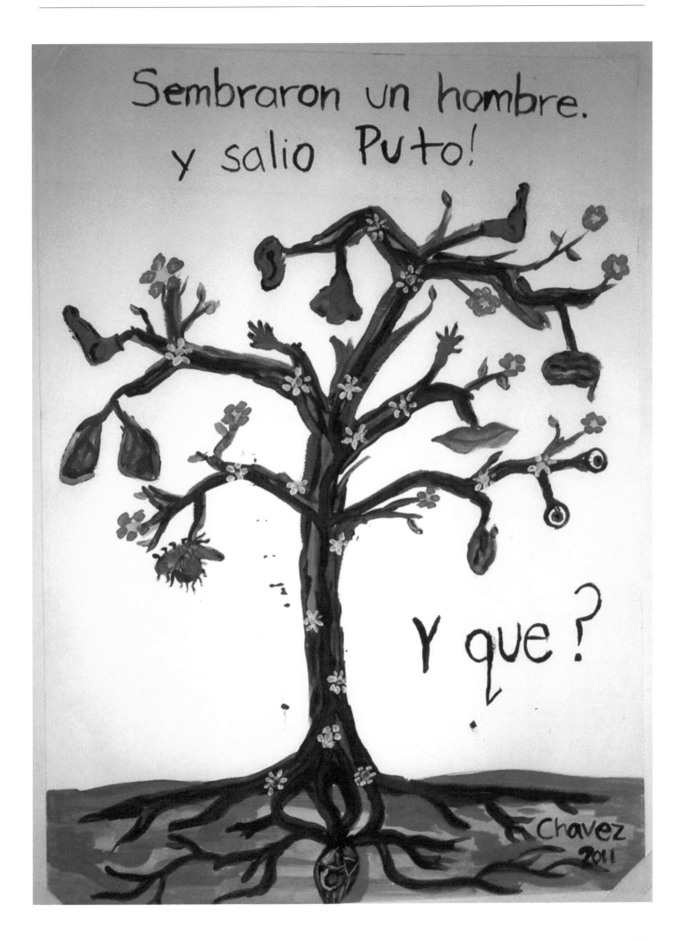

Unkown

You called me a fag

but your words mean nothing.

I'm still the man with balls in the right place,

heart on my sleeves

and my body parts placed where God intended.

My mind is strong and my brain healthy understanding that who I am, is great.

(Sin Titulo)

Me llamas puto

Pero eso ya no me importa.

Sigo siendo el mismo hombre con los huevos bien puestos,

El corazón en la mano, y el cuerpo completo como dios quiso. La mente fuerte y el cerebro saludable para entender

Que lo que soy es bueno.

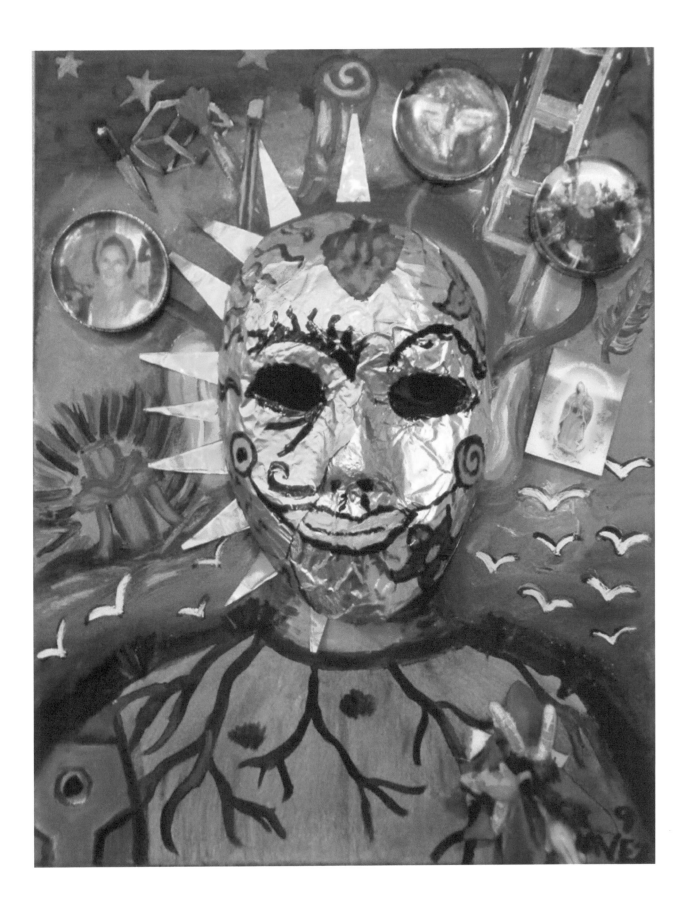

My Reflection

My roots are well planted. I have grown as a tree strong, straight and upwards to the sky. My body is like a machine made up of many mechanisms that help me work from day to day.

I am also made of flesh, understanding that the day will come when I rot and decompose back to be one with the earth.

I wear mask, as many do to survive the burdens of the society, but above all my heart helps me to always make the right decisions. The duality of the moon and the sun are a great part of who I am as I possess the ability to understand the both divinities, feminine and the masculine. The balance of both makes the essence of who you see.

My eyes stare out of the mask silent but observant of everything that occurs around me. Out of me spurt my two important and valuable women, my mother and my grandmother. Mother taught me to be tough like a dagger and my grandmother to be spiritual and let my spirit fly against any conflict.

I love to write, paint and learn. With the faith in higher power by my side I know I will fulfill my dreams.

MI REFLEXIÓN

Mis raíces están bien cimentadas. He crecido como un árbol fuerte, recto y levantado hacia el cielo. Mi cuerpo es como una máquina hecho de muchos mecanismos que me ayudan a trabajar de día a día. También soy hecho de carne y entiendo que el día vendrá cuando mi cuerpo se pudra y descomponga regresando a ser parte de la tierra de nuevo.

Uso una máscara como muchos lo hacen para poder sobrellevar las cuitas de la sociedad, pero sobre todo mi corazón siempre me ayuda a decidir correctamente. La dualidad de la luna y el sol son gran parte de quien soy. Las divinidades masculinas y femeninas balanceadas crean la esencia del que ves enfrente.

Mis ojos se fijan fuera de la máscara y observan silenciosamente lo que ocurre en el mundo. De dos venas salen dos valiosas mujeres, mi madre y mi abuela. Mi madre me enseña a ser fuerte como una daga y mi abuela como ser espiritual para saber dejar mi espíritu volar contra cualquier barrera.

Me encanta escribir, pintar y aprender sabiendo que con la ayuda de Dios, me ayudarán a lograr mis sueños.

Other Expressions

Expresiones

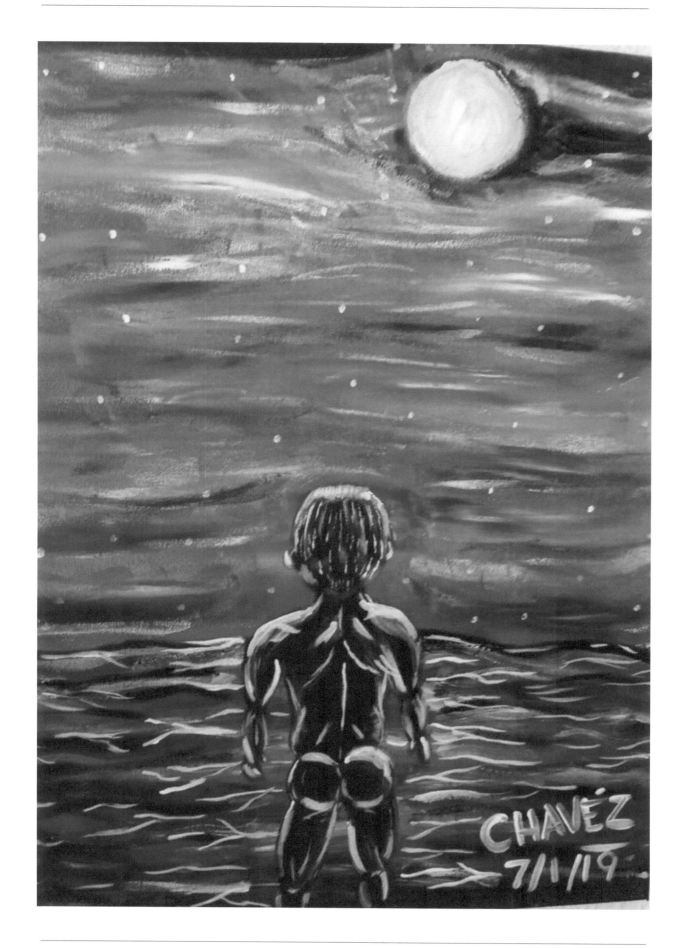

Coming Clean

I am one with nature. Naked. The moon envelops my silhouette and traces my figure. My clothing on the sand and the breeze gently kissing my body. The darkness of the sky over the ocean is frightening, but not as scary as the despair that I carry inside me. I am tired of the filth that suffocates my heart and the shame that confuses my brain. I cannot breathe easily and when I laugh, I feel like I must force myself. The waves gently serenaded my soul at every splash, and I walked gently towards her. The moon is my siren. My heart feels at ease and the waves embrace me with their cold caress. My body shivers, but I feel alive. I play in the dark and my soul is rejuvenated. The moon smiles and again I remember what it really feels like to laugh.

Llegando limpio

Soy uno con la naturaleza. Desnudo. La luna envuelve mi silueta y traza mi figura. Mi ropa en la arena y la brisa besa suavemente mi cuerpo. La oscuridad del cielo sobre el océano da miedo, pero no tanto como la suciedad que llevo dentro de mí. Estoy cansado de la suciedad que asfixia mi corazón y la suciedad que confunde mi cerebro. No puedo respirar con facilidad y cuando me río siento como si tuviera que forzarse. Las olas suavemente dan una serenata a mi alma en cada chapoteo y caminó suavemente hacia ella. La luna es mi sirena. Mi corazón se siente a gusto y las olas me abrazan con su fría caricia. Mi cuerpo se encoge, pero me siento vivo. Juego en la oscuridad y mi alma se rejuvenece. La luna sonríe y de nuevo recuerdo lo que realmente se siente reír.

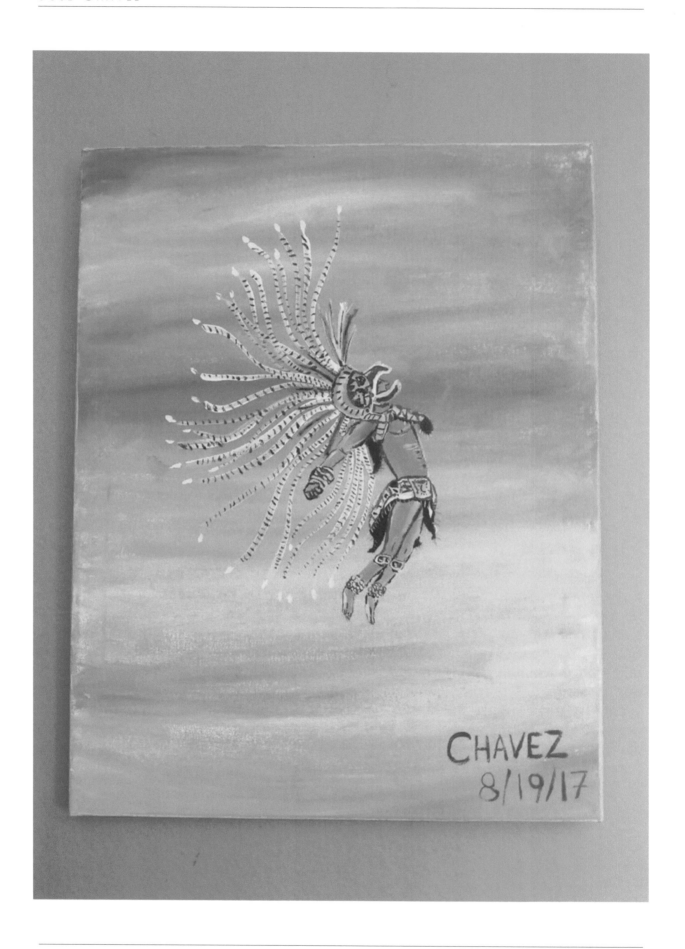

Taking flight

My heart beats and my arms are raised to the sky. I breathe the air and shout with joy, the wind blows over my body and I jump. I dance and, in my imagination, I take flight, I become a dancer that dances to the rhythm of the drum inside my heart, feathered and almost naked. I connect with the universe and remember the teachings that my ancestors gave me. Their blood flows inside me, their passions live in every cell that run through my body, my ideas are old fashioned but with great value. I am a Mexica. I have power and I am not ashamed of my brown color.

The battles of my life are few, this warrior is not alone, he flies with the wings of the eagle, the strength of the jaguar and the intelligence of a snake. My roots are well established and that is why I continue to fight.

Tomando vuelo

Mi corazón palpita y mis brazos se alzan al cielo respiro su aire y gritó con gozo, el viento sopla sobre mi cuerpo salto, bailo y en mi imaginación tomó vuelo, me transformo en un danzante que baila al ritmo de el tambor dentro mi corazón, emplumado y casi desnudo me conecto con el universo y recuerdo las enseñanzas que me dieron mis ancestros. su sangre fluye en mí, su pasión vive en cada célula que recorre mi cuerpo, mis ideas son antiguas pero con mucho valor soy indio mexica, tengo poder y no me averguenzo de mi color.

las batallas de mi vida se me hacen pocas , este guerrero no está solo, vuela con las alas del águila, la fuerza del jaguar y la inteligencia de una serpiente. mis raíces están bien puestas y por eso sigo luchando.

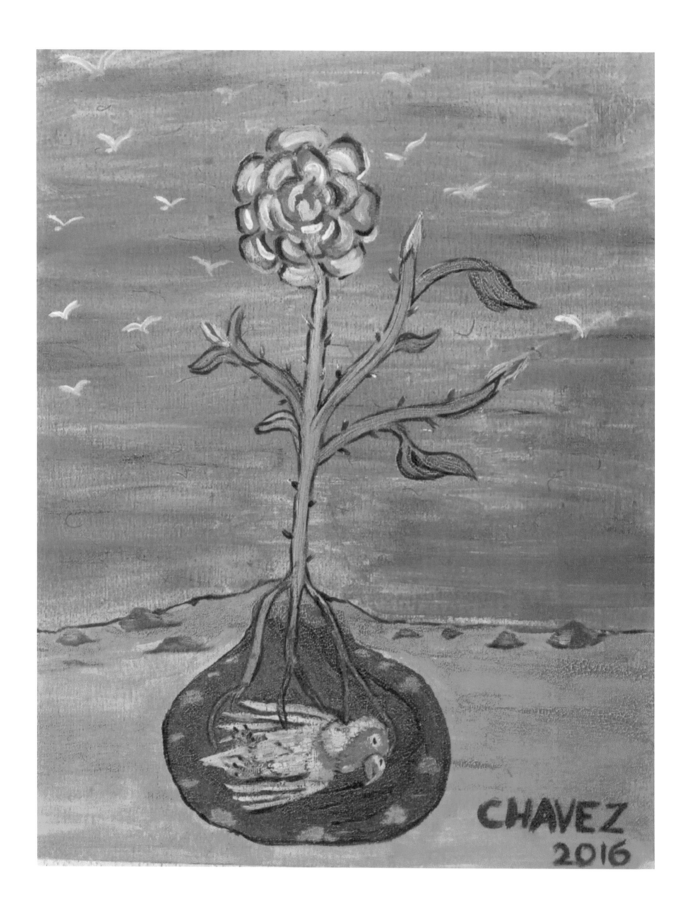

When a Bird Dies

What should happen to a bird that dies, the sweet bird that in once sang to life with joy. That melody it brought every time the sun rose, at dawn. The little bird that dressed in colors, representing the beauties of all the nature beautified by the sun. What will happen to the bird that brought me peace and that with its gaze reminded me of the innocence that one day I had as a child, now there is only a dead vessel and the spirit is gone.

The song of the bird is silent and the light in its eyes has gone out, the beat of its heart is not felt, and its presence no longer exists. The only thing that remains is an empty container, which no longer has a use or reason for being and I wonder: where did he went and where did he go?

El pájaro que muere

Que le ha de pasar a un pájaro que muere, el dulce pájaro que en sí luz cantaba a la vida con alegría, que trae cada vez que salía el sol, al amanecer, el pajarito que vestía de colores, representando las bellezas de toda la naturaleza embellecida por el sol. que le ha de pasar al pájaro que me traía paz y que con su mirada me recordaba de la inocencia que un día yo tuve al ser niño, ahora solo existe el cuerpo muerto y el espíritu se ha ido.

el canto del pájaro está silencia y la luz de sus ojos se han apagado, el latido de su corazón no se siente y su presencia ya no existe mas, lo unico que queda es un envase vacío, que ya no tiene uso ni razón de ser y me pregunto: a donde quedo y a dónde se fue?

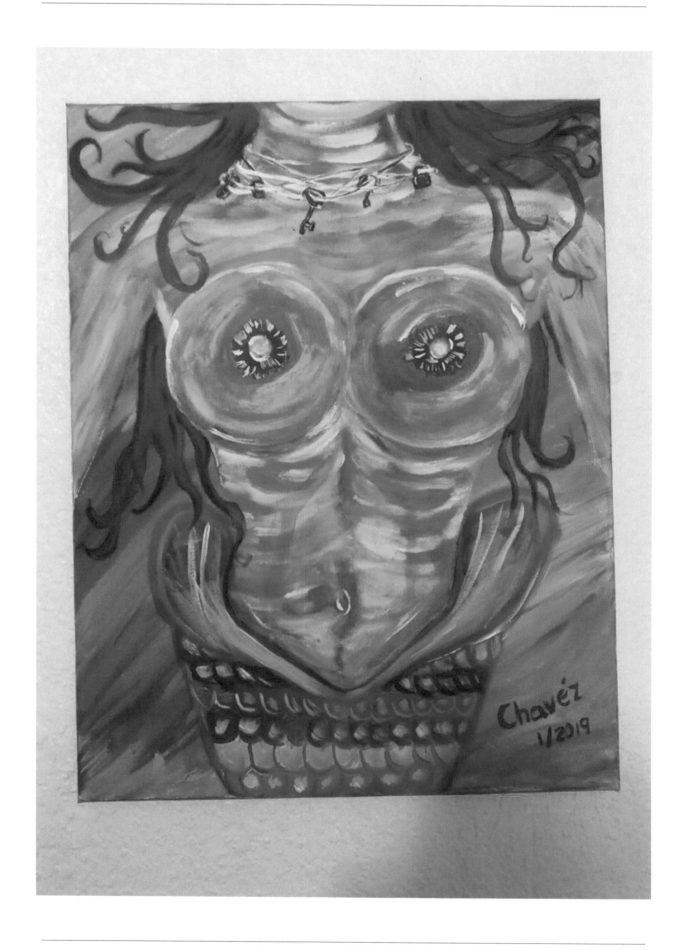

SIREN

God creates us with our own magic, sometimes our beauty is not enough for the one who sees us.

Some people are born different, with good feelings and good intentions, but we are not like most people in the world. We are born and have faces, but over time we stop being children and people stop loving us. We grew up and we had no value, it did not matter to see our faces. They only see the bulk of our body; they see the parts that make us look sexual and they forget that we still have a heart. Over time, society begins to choke us with its fears, insults, sorrows and resentments and we begin to fill with many trinkets tied onto our necks and suffocate us. Padlocks that limit and censor us, old keys that remind us of rights that we do not deserve because we are different, Safety pins that reminds us that one day we were loved and cared for when we were babies, and the soda can ring that tells us how much society would like to change us ,recycle us to something more desirable. Our body is still healthy and alive, but we are still tied and suffocating, at last we see the hook that hangs from our neck that tears our skin and reminds us from time to time that our presence is no longer welcomed and just like the mermaids seized to exist we too will disappear.

SIRENA

Dios nos crea con nuestra propia magia, a veces nuestra belleza no es suficiente para el que nos ve.

Algunas personas nacen diferentes, con buenos sentimientos y buenas intenciones, pero no somos como la mayoría de las personas del mundo. Nacemos y tenemos rostro, pero con el tiempo dejamos de ser niños y la gente nos deja de querer. Crecimos y no teníamos valor, no importaba ver nuestro rostro. Solo ven el bulto de nuestro cuerpo, ven las partes que nos hacen ver sexuales y se les olvida que todavía tenemos corazón. Con el tiempo la sociedad empieza ahorcar con sus miedos, insultos, penas y rencores y nos empezamos a llenar de triques que se atan a nuestro cuello y nos y sofocan. Candados que nos limitan y censuran, llaves viejas que nos recuerdan de derechos que no merecemos por ser diferentes, seguros que nos recuerdan que un día nos amaron y cuidaron cuando éramos bebés y la anilla de lata de refresco que nos dice cuanto quisiera la sociedad cambiarlos, reciclarlos a algo más deseable. Nuestro cuerpo sigue sano y vivo, pero seguimos atados y ahorcados, al último vemos el gancho que nos cuelga del cuello y nos desgarra la piel y nos recuerda de vez en cuando que nuestra presencia ya no es bienvenida y así como las sirenas también dejaremos de ser.

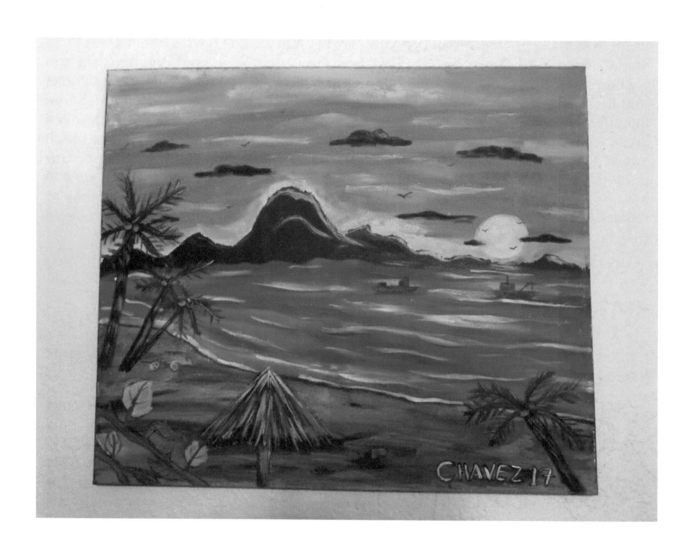

Manzanillo

Feel the sand on your bare feet, breathe in the scent of freedom and listen to the melody of its waves. Close your eyes and let the sunbathe you with its warmth. Take it all in your heart and remember that tomorrow It will only be a memory of what you were. Watch the waves that come and go like the lives of many who once enjoyed its beauty and share that magical moment with the love of your life, knowing that it will also have its end. The footprints you left in the sand will also disappear.

Manzanillo

Siente la arena en tus pies, respira el aroma de la libertad y escucha la melodía de sus olas, cierra tus ojos y deja que el sol te apapache y brinde su calor, toma en este momento tu corazón y recuerda que el día de mañana solo será un recuerdo de lo que fuiste, observa las olas que vienen y se van como la vida de muchos que alguna vez disfrutaron de su belleza, y comparte ese momento tan mágico con el amor de tu vida, sabiendo que también tendrá su final. Las huellas que dejaste en la arena también desaparecerán.

Innocence Collection

Inocencia

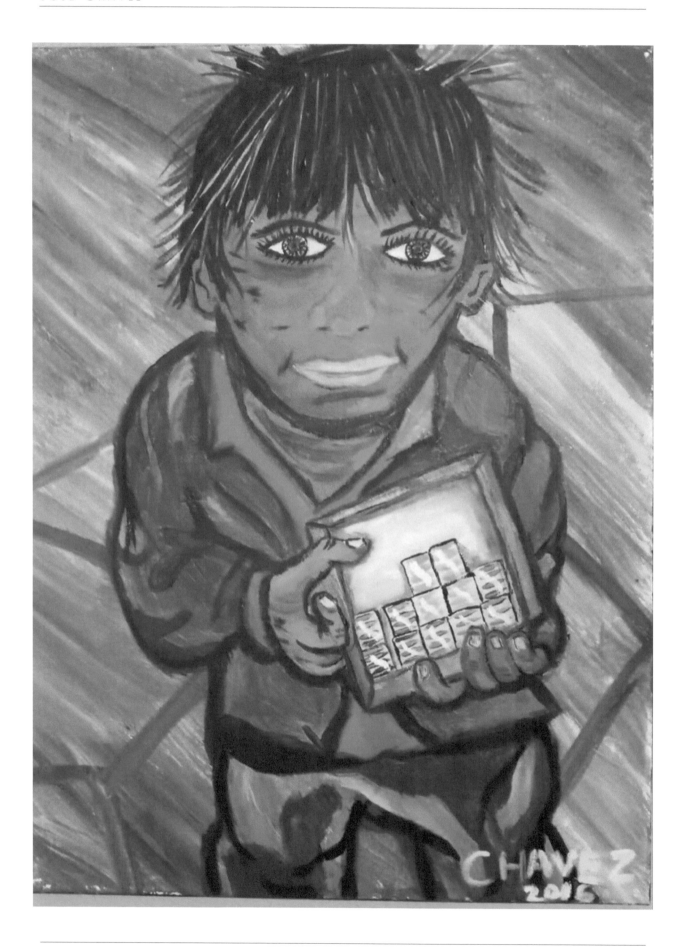

The Gum Vendor

Have you ever come across a gum vendor in your busy life? Yes, that little lonely, dirty, and innocent boy who sells candy and gum so he can put something to eat in his mouth. How much respect I have for that hardworking child who struggles to survive, and he never loses hope. How I would like to be able to help you and provide you with the warm home that every child deserves, full of love, security, and well-being, so far from the dangers on the streets. But unfortunately, it is not possible to help every poor child who crosses your path.

Please do not ignore them, smile kindly at those little people, give them your blessing with a gesture of kindness and buy them the gum without looking down at them with an open heart. Let us have the faith that this hardworking child will grow up and be someone very important, and let us reflect on how we can change our society so that these children can play and not work so much, they also deserve a childhood without hunger.

El vende chicles

¿Alguna vez en tu vida ocupada te has cruzado en camino a un vendedor de chicles? si, a ese pequeño niño solo, sucio e inocente que vende dulces y chicles para poder llevarse algo de comer a la boca, cuanto respeto le tengo a ese niño trabajador que lucha por sobrevivir, y jamas pierde la esperanza. Como quisiera poder ayudarle y brindarles cálido hogar que todo niño se merece, lleno de amor, seguridad y bienestar, tan lejano de los peligros existentes en las calles. Pero Lamentablemente no es posible ayudar a todo niño pobre que se cruza en tu camino.

Por favor no los ignores, sonríeles amablemente a esas pequeñas personitas y dales la bendición con un gesto de bondad y cómprale los chicles sin fijarte y con el corazón abierto. tengamos la fe que ese niño trabajador y luchador crecerá y será alguien muy importante, y reflexionemos en cómo podemos cambiar la sociedad para que estos niños puedan jugar y no trabajar tanto, todos merecen una niñez sin hambre.

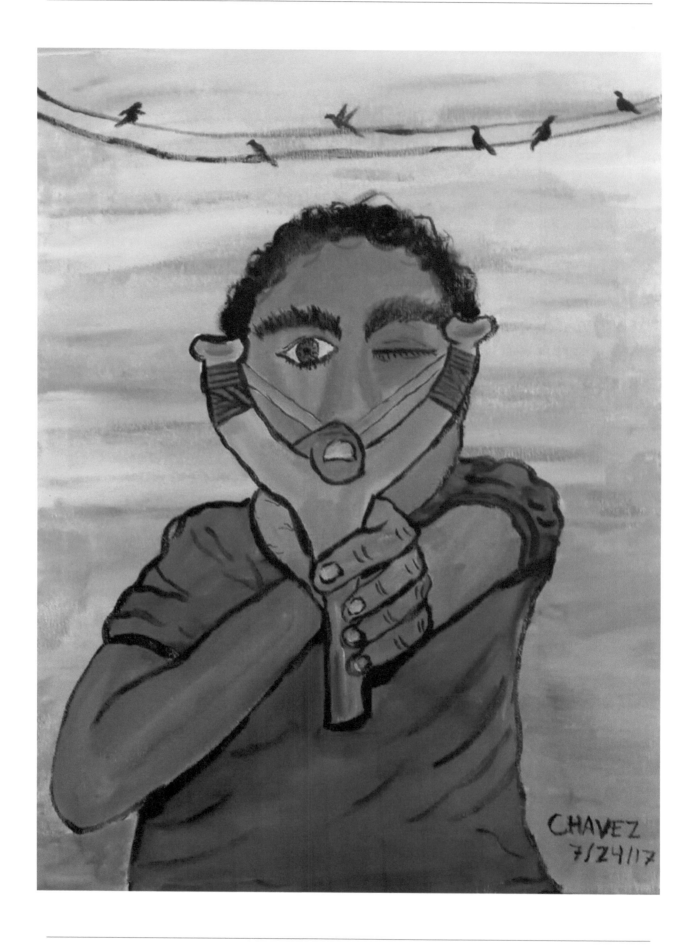

THE RASCAL

I have one of those cousins you want to hide from. He would arrive and say hello to all my uncles, he would turn to see me and with the devilish face he would smile at me. I tried to run, to get away from his evil deeds, but he always caught up with me. Always biting the wrists of my hands and pinching me to the point that I wanted to die.

He did it with such force and malice that it made me feel desperation. And why didn't I hit him? My mom did not want any trouble and she told me to put up with it. What a remedy- Haha.

With the slingshot he liked to hit the pigeons in the tree. When I received a gift or a new toy, he also liked to break them up and tell me that they had been given to me that way.

I felt like he did not like me.

When he did bad things, I do not know how, but they end up blaming me.

And in the end, I was the black sheep who was punished and had to deal with cleaning up after him. So many infractions that I had not committed.

And my cousin?

He laughed and pointed to the floor smiling and ordering,

"look, you missed a spot!"

El Travieso

Tengo un primo de aquellos a los que uno quiere esconderse. Llegaba, y saludaba a todos mis tíos, me volteaba a ver y con la cara del diablo me sonreía. Intentaba correr, alejarme de sus maldades, pero siempre me alcanzaba. Me mordía las muñecas de mis manos y me daba de pellizcos que sentía ganas de morirme.

Asimismo lo hacía con tanta fuerza y maldad que me desesperaba. ¿Y porque no le pegaba? Mi mamá no quería problemas y me dijo que me aguantara. Vaya remedio- Jajá.

Con la resortera le gustaba darle a las palomas en el árbol. Cuando recibe un regalo o un juguete nuevo también le gustaba romperlos y decirme que así venían.

Sentía que no le caía bien.

Cuando hacía mal hechuras, no sé como pero acaban por echarme la culpa.

Al final yo era la oveja negra al cual castigaban y tenía que lidiar con la limpieza de los platos rotos. Una infracción que yo no había cometido.

Y mi primo?

Se reía y apuntando al piso diciéndome, mira te falto limpiar ahí!

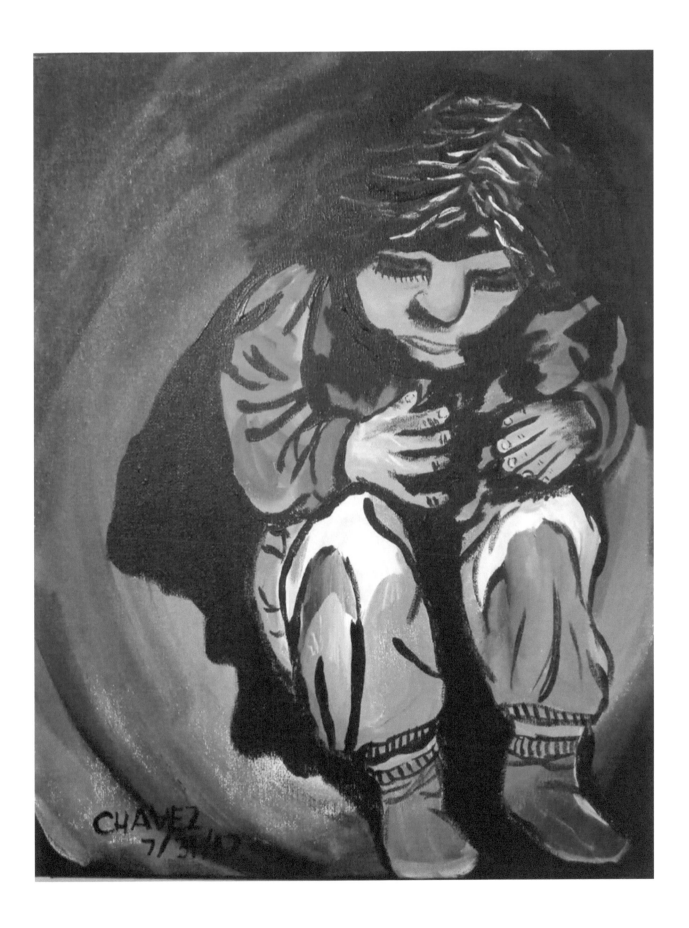

The Angel

It doesn't matter if his name is Angel or if he became one. Every child is an angel, but society works hard to tear off their wings. Many children experience violence and abuse when there are people like me who long to have a child to call their own. Individuals or couples who would like to adopt, work hard to be considered worthy enough to have the opportunity to provide love and care for a child in their home. You have been blessed and yet you do not realize how lucky you are.

However, it is very sad when a child's laughter is replaced by the tears you caused or worse still by the silence you created. Even after all the pain you inflicted, the child still loves you unconditionally. Yet, when he hugs you, you keep pushing him away.

How can you lock a child in a closet? You think that removing the child from your sight makes him disappear. You want to get rid of it, and if you could, you would return it to a manufacturer like you do in a department store. You forget that the child is human and not an object you can get rid of. When you realize he can't be returned, you try everything from breaking his limbs, beating him to knocking him unconscious, and trying to suffocate him. Still the child loves you and wants you to be happy. It is a pity that the child feels that he is the cause of your sadness. It just feels insignificant and annoying at your side.

Angel deserved to be loved, to play, to laugh, and to become an adult. He should have earned the wings for the promise to a better tomorrow. Instead, you granted him wings in the sky when you killed him.

El Ángel

No importa si su nombre es Ángel o si se convirtió en uno. Cada niño es un ángel en esencia, pero la sociedad trabaja duro para arrancarles las alas. Muchos niños sufren violencia y abuso cuando hay personas como yo que anhelan tener un hijo que puedan llamar suyo. Individuos o parejas que quisieran adoptar y trabajar duro para ser considerados lo suficientemente dignos como para tener la oportunidad de brindar amor y cuidado a un niño en su hogar. Has sido bendecido y, sin embargo, no te das cuenta de la suerte que tienes.

Sin embargo, es muy triste cuando la risa de un niño es reemplazada por las lágrimas que tú causaste o peor aún por el silencio que creaste. Incluso después de todo el dolor que infligiste, el niño todavía te ama incondicionalmente. Cuando te abraza, sigues alejándolo.

¿Cómo se puede encerrar a un niño en un armario? Piensas que alejar al niño de tu vista lo hace desaparecer. Quieres deshacerte de él, y si pudieras, lo devolverías a un fabricante como lo haces en una tienda por departamentos. Olvidas que el niño es humano y no un objeto. Cuando te das cuenta de que no puede ser devuelto, intentas todo, desde romperle las extremidades, golpearlo hasta dejarlo inconsciente y tratar de asfixiarlo. El niño todavía te ama y quiere que seas feliz. Es una pena que el niño sienta que él es la causa de tu tristeza. Solo se siente insignificante y molesto.

Ángel merecía ser amado, jugar, reír y convertirse en un adulto.

Debería haberse ganado las alas para la promesa de un mañana mejor. En cambio, le concediste las alas en el cielo cuando lo mataste.

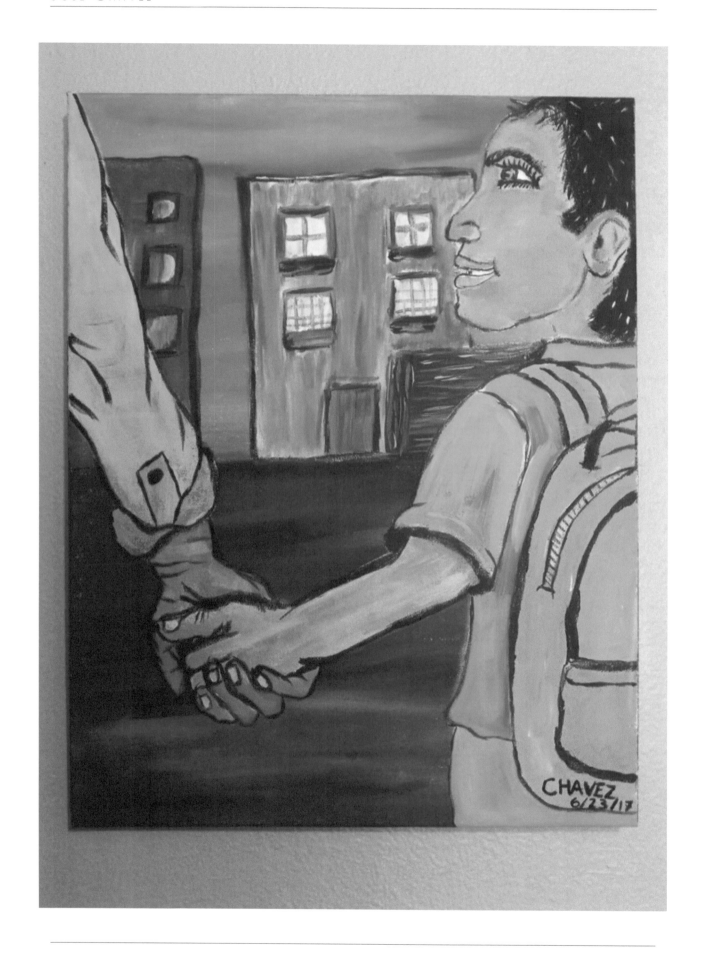

Way to school

As a child I always dreamed of being able to meet my father, I wondered if he also liked to eat ice cream and watch cartoons on Saturday mornings, and if so, which would be his favorite. I was happy to live with my mother and always walk to school together, but there were days when not having a father made me feel little, my cousins and friends had their parents and I could see how complete they felt. On Sundays, their parents drove and took them for a day trip, and I went out with my mother, but not so far because we didn't have a car. Having a father also brought respect to the family, which I always heard from my uncles whispering and criticizing my mother for being a single mother, that angered me, how much I wanted to be strong and I wished to be a man at that moment to defend her honor, but I was just a boy, and out of respect to my elders, I kept quiet.

As time passed, I felt strange and different and I wondered if that was due to the lack of having a father, over time I grew up and I don't know what became of him. I only know that my strong, hard-working, loving mother raised me with a firm loving care, reminding me that she was worth for two. I deeply appreciate her sacrifices, because now I am a man who fights for his dreams. I did not have a father, but I long for the happiness of being one, I hope one day, to be able to raise a boy or a girl, with the promise to protect , guide , love ,take care of them and give them the teachings that my mother gave me and my father did not know how to give me.

Camino a la escuela

De niño siempre soñé con poder conocer a mi padre, pensaba si también le gustaba comer helado y ver las caricaturas los sábados por la mañana, y si fuera así cuál sería su favorita. Me daba gusto vivir con mi mamá y caminar siempre a la escuela juntos, pero había días en lo que no tener padre me hacían sentir poca cosa, mis primos y amigos tenían a sus padres y yo podía ver que completos se sentían, los domingos sus papas manejaban y los llevaban a pasear y yo salía con mi mamá, pero no tan lejos por que no teníamos carro, el tener papa también traía respeto a la familia, lo cual siempre escuchaba de mis tíos murmurarse y criticar a mi mamá por ser madre soltera, eso me daba mucho coraje, como quería ser fuerte y como quería poder ser un hombre en ese momento y defender su honor, pero solo era un niño, por respeto me callaba.

Al pasar el tiempo me sentía raro y diferente y me preguntaba si eso se debía por la falta de tener un padre, con el tiempo crecí y no sé qué fue de él, solo sé que nunca me busco, mi madre fuerte, trabajadora, amorosa y firme, recordándome que ella valía por dos, agradezco profundamente sus sacrificios, porque ahora soy un hombre que lucha por sus sueños. no tuve padre, pero anhelo la dicha de serlo, espero algún día, poder criar a un niño o una niña, con la promesa de protegerlo, guiarlo, cuidarlo, amarlo y darle las enseñanzas que mi madre me dio y mi padre no supo darme.

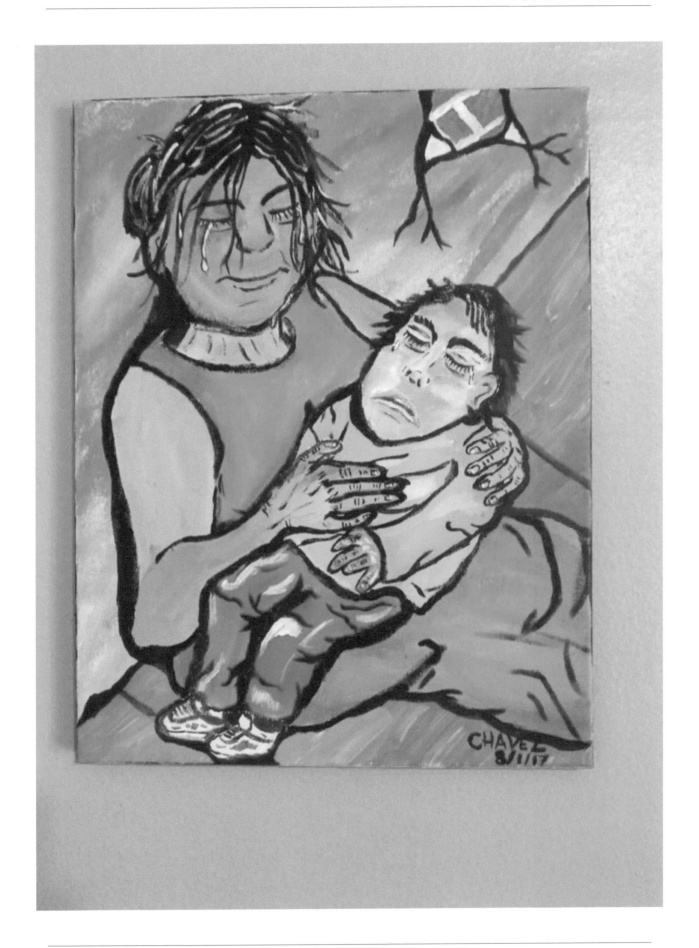

To Heaven

We live in a busy world, full of expenses, worries and electronic distractions, we complain about not having the perfect body, whiter teeth or sometimes the desired partner. We want to be happy and sometimes we long to live the lives of the other people who post their postings over the internet, but I am also guilty of that, if you say that you don't do this, it is because it is hard to admit it. Sometimes we lock ourselves in our imaginary bubbles and forget the world in which we live, the sadness that still exists, injustices, hunger, diseases, and destruction. You go to Mexico for example and enjoy its food, its culture, its landscapes and the good hospitality it offers us, but we forget to see the reality of the situation, people outside the church begging for spare change, children on the street selling sweets without opportunities for an education and the many dangers that threaten them. Look at this innocent creature, how sad, this child and his life wasted in the hands of his beloved mother. The child got sick and there were no doctors or hospitals open at night and in the morning the child had died, a life that could undoubtedly be saved and a shattered mother, a situation that unjustly happens again repeatedly. Human value is little and only money and the rich have value. This child left us and many of us only worry about how to take the sexiest photo, the hottest gossip, eating more than we need to or complain about our lives, without seeing how lucky and fortunate we are.

Al Cielo

Vivimos en un mundo ocupado, lleno de gastos, preocupaciones y de distracciones electrónicas, nos quejamos por no tener el cuerpo perfecto, los dientes más blancos o a veces la pareja deseada, queremos ser felices y a veces anhelamos vivir las vidas de las otras personas que publican sus "postings" por la internet, pero yo también tengo culpa de eso, si tú dices que tu no es porque es duro admitirlo. A veces no encerramos en nuestras burbujas imaginarias y olvidamos el mundo en el que vivimos, la tristeza que todavía hay, injusticias, hambres enfermedades y destrucción, se va a México por ejemplo y se disfruta de su comida, su cultura, sus paisajes y la buena hospitalidad que nos brinda, *pero se nos olvida ver la realidad de la situación, gente afuera de la iglesia pidiendo limosna, niños en la calle vendiendo dulces sin oportunidades de una educación y los muchos peligros que los asechan*, mira esta criatura inocente, que triste tan niño y su vida perdida en manos de su amada madre, el niño se enfermó y no habían doctores ni hospitales abiertos en la noche y por la mañana el niño se había muerto, una vida que sin duda se pudo salvar y una madre destrozada, una situación que injustamente vuelve a suceder, el valor humano es poco y solo el dinero y el rico tiene valor, este niño nos dejó y muchos de nosotros solo nos preocupamos de cómo tomarnos la foto más sexy, el chisme más candente, comer más o quejarnos de nuestras vidas, sin ver lo afortunados y dichosos que somos.

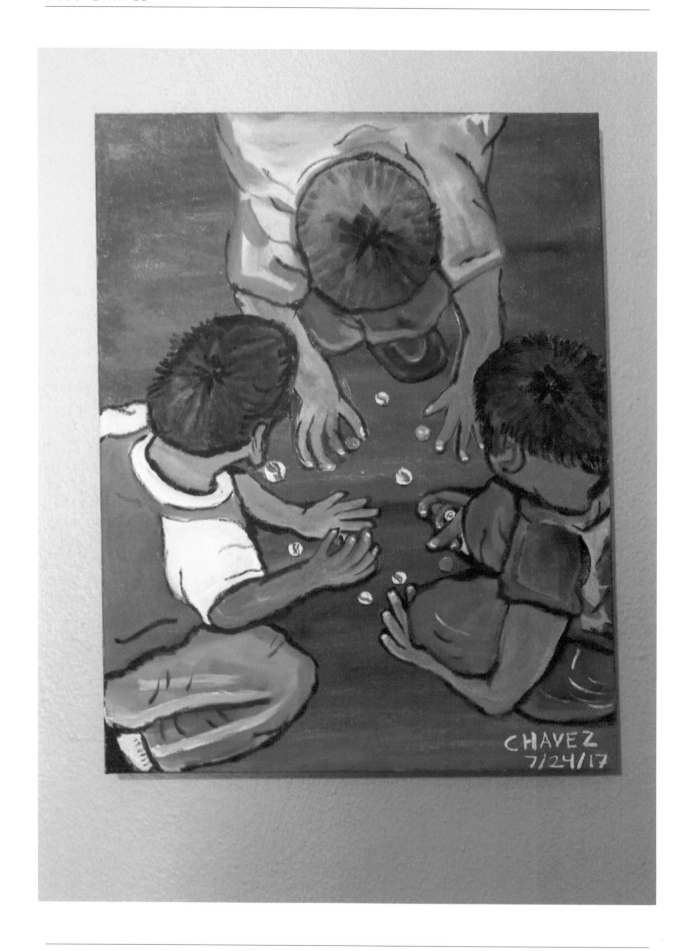

Game of Marbles

Sweet childhood one day I met you, I laughed and thought it would be forever. The days were long and there was time to run, play marbles, *lotería* and even hide and seek. Between cousins we bet the marbles and we protected our *Caicos*, the largest marble with which we could win the most marbles from the circle drawn on the ground. It did not matter getting dirt on your knees or how long the game lasted, what mattered was winning. The beauty of the game was sharing, playing, and creating friendships. Sometimes if someone lost all their marbles, each one of the children playing would give them a marble so that they would not feel bad. Of those games, only memories remain, sweet memories of an innocent and beautiful childhood, a simplicity that cannot be seen today.

Juego de canicas

Dulce niñez un día te conocí, me reí y pensé que ibas a ser por siempre, los días eran largos y alcanzaba tiempo para correr, jugar a las canicas, lotería y hasta las escondidas. Entre primos apostamos las canicas y protegíamos nuestros Caicos, la canica más grande con la cual podíamos ganar la mayor cantidad de canicas del círculo dibujado en la tierra. No importaba ensuciarse las rodillas de polvo o cuánto tiempo duraba el juego, lo que importaba era ganar. Lo bonito del juego era el compartir, el jugar y crear amistades, a veces si alguien perdía todas sus canicas cada uno le regalaba una canica para que no se sintiera mal. De esos juegos ya solo memorias quedan, dulces recuerdos de una niñez inocente y bonita, una infancia de la cual hoy no se ve.

*Lotería- *Mexican Bingo*

Conclusion

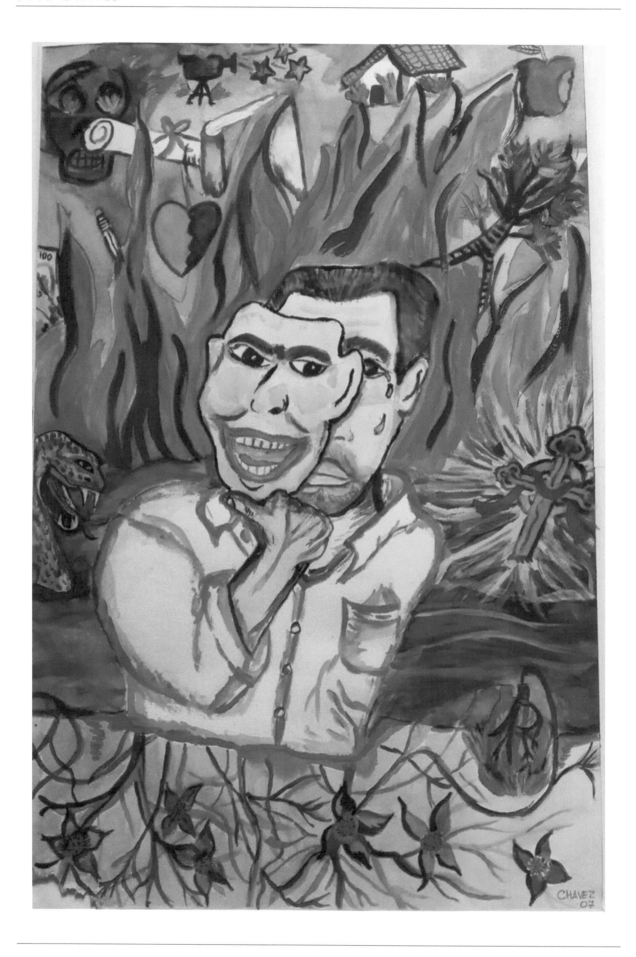

Found Sentiments

The man is formed in his time, it is not the age or the knowledge of the person, perhaps it is a precise moment when he wakes up and realizes that time is winning him and his youth slips from his hands like sand in the sea that moves and is lost uncontrollably.

Man has his mandate, his reason for being, but sometimes excuses, personal insults, and envy, blind him, coward him and fill him with silly thoughts that prevent him from his destiny.

The man always knows in his heart who he is and what he should do, many achieve it early in life, others later, but how sad it is for those who understand it very late, moments before dying.

Perhaps the man full of vanity, believing himself to be eternal and young forever, lies to himself and leaves his responsibility in the hands of an uncertain and false tomorrow.

Skin wrinkles are time marks that try to help men to be the best in life so that they can make their days have value, achieve love, happiness and improve tomorrow for the new generations that come after him and are already on his heels.

Friend, may the man in you wake up, work, fight and take responsibility, because that is why we are human, that is why we are strong, brave of mind, we have direction and we are bold against barriers.

Live your life.

Sentimientos encontrados

El hombre se forma a su tiempo, no es la edad ni el conocimiento de la persona, quizá es un preciso momento en que se despierta y se da cuenta que el tiempo le está ganando y su juventud se desliza de sus manos como arena en el mar que se mueve y se pierde sin control.

El hombre tiene su mandato, su razón de ser, pero a veces las excusas, los insultos y las envidias lo cegan, acobardan y lo llenan de pensamientos tontos que lo detienen y no lo dejan continuar con su destino.

El hombre siempre sabe en su corazón quien es y qué es lo que debe hacer, muchos lo logran temprano en la vida, otros después, pero que tristeza de aquellos que lo entienden muy tarde, momentos antes de morir.

Quizás el hombre lleno de vanidad creyendo ser eterno y joven por siempre, se miente a sí mismo y deja su responsabilidad en las manos de el mañana incierto y falso.

Las arrugas de la piel son marcas del tiempo que tratan de ayudar al hombre a ser lo mejor de la vida para que así haga que sus días tengan valor, alcancen el amor, la felicidad y mejoren el mañana para las nuevas generaciones que vienen detrás de él y ya están pisando sus talones.

Amigo que el hombre que tu llevas dentro despierte, trabaje, luche y tome responsabilidad, por que por eso somos hombres, por que por eso somos fuertes valientes de mente, tenemos dirección y somos audaces contra las barreras.

Vive tu vida.

EL FIN

The End

Lightning Source UK Ltd.
Milton Keynes UK
UKHW050618080223
416654UK00003B/246